流失海外绘画珍品

敦煌遗珍

佛·菩萨

马炜 蒙中 编著

浙江人民美术出版社

前言

关于佛画，有广义、狭义两说。广义地讲，本套"流失海外绘画珍品"系列编选的佛、菩萨、天王、金刚等众多类型均属于佛画的范畴；狭义地讲，佛画可以理解为仅指将佛作为绘制主体的作品。

在佛教发展进程的初期，并没有出现佛陀的造像。当时人们普遍认为，作为最高智慧的证悟者，任何以凡人形象塑造佛陀的做法都是不合适的。如果人们想表达对佛陀的向往与崇信，只能借助某些象征性的东西，或是菩提树，或是莲花、足印。甚至于在一些表现佛传故事的作品中，本应出现佛陀的地方被处理为空白。这一"佛像不得再现"的戒律直到公元1至3世纪才被打破。当时的贵霜王朝兴起了两处佛教造像中心——犍陀罗与秣菟罗。其时的佛像大多是头顶肉髻螺发，通天高鼻，两耳大垂，双目微睁，身姿直立或端坐，可以说已经形成了日后造像的基本范式。不过值得注意的是，早期的风格，特别是犍陀罗地区的佛像明显受到了古希腊雕塑的影响，衣纹折带的处理着力传达出体肤肌肉的起伏变化；而这一手法日后传入中国，对我国造像技法可谓极其有益的补充。

我国的佛像最早可追溯到东汉末年，其时佛教刚刚传入中土，成熟的佛像仪轨还未能普及，所以往往只是按照一般的神仙形象来塑造，其姿态、衣纹的刻画手段与两汉画像石相似。真正意义上使佛陀造像初具规模是在五胡十六国时期。而之后随着南北朝佛事大兴，石窟造像的风气愈加兴盛，佛像制作也步入了有史以来的第一个高峰期。很明显，这一时代虽受到了外域佛像范本及其艺术手法的影响，但无疑也表现出本土的时代文化特征。如许多佛像的体貌容姿大有"秀骨清像"的名士风度便十分地耐人寻味。作为中国佛教造像史上的巅峰，唐代则实现了宗教性与现世性的统一，达到立足本土传统与兼取外来风格的圆融境界。证之于本套丛书所收录的敦煌遗画，虽然佛像不比菩萨像体现得那么充分——佛像重在内在的智慧力量，外在形象一般须遵循严格的仪轨，依旧是螺发、白毫、肉髻的神圣特征，然而面相圆润丰腴，表情慈悲静穆，姿态雍容洒脱，较之前代无疑多了几分世间的人情味与亲近感。

本书分为佛与菩萨两部分。佛画中《树下说法图》是敦煌藏经洞中创作年代最早、保存状态最完好的一件作品。其中不论主尊、胁侍菩萨，还是女供养人的勾勒和敷色都十分细腻，特别是六位比丘弟子的表情刻画得极为生动，是敦煌遗画中不可多得的精品。关于《炽盛光佛及五星图》，同样的题材出现在千佛洞Ch.VⅢ洞窟甬道南壁的壁画上，尺幅和场面更为宏大。读者不妨将两者做一对比，定然会对因不同材质而限定的绘制技法有所理解。《释迦瑞相图》带有浓厚的犍陀罗风格，虽为断片，但细密劲健的勾线足以让我们领略到当年"曹衣出水"的风采。书中《阿弥陀·八大菩萨图》《千手千眼观世音菩萨图》均属于曼荼罗类型的作品，即依照一定的佛典仪轨而绘制，供修行者借相悟体、修持密法之用。

上面是对本册作品的一个大致说明。接下来，让我们放宽视野，针对整个敦煌遗画，简要述说几句关于供养人的话题。第一，大量保存完好的供养题记文字对读者考察敦煌遗画的创作背景是一个极好的途径。通过题记，我们不仅能看出遗画的主要供养者是俗家信众，而且多为中下级官吏及普通信众，这与敦煌石窟造像者的身份有很大的区别。石窟造像，只有世家大族或上层官吏才能支撑起巨大的开支，对于一般人而言，绢本、麻本、纸本之类耗资较低的绘画作品无疑是比较现实的供养形式。读者还不妨留意，大凡既绘有供养人又题写发愿文字的作品大多水平较高，材质也较为精良。这说明此类作品应事先交由画工，按照供养人的意愿专门绘制。而一些并未题写发愿文字，且没有供养人形象的作品多是这样的情形：画工提前制作好一批作品，专门应对信众临时供养的需求。第二，解读供养题记可以进一步印证敦煌遗画的创作意图，即或为亡人追福，早日脱离三涂恶道，往生极乐净土；或为生者祈福，永保平安。不仅如此，题记中还提示出了当时信众的信仰状况，如观音信仰、地藏十王信仰等。第三，遗画中供养人的形象多为写真画像，这为研究唐、五代时期的服饰演变、审美风气无疑提供了极为珍贵的图像材料。

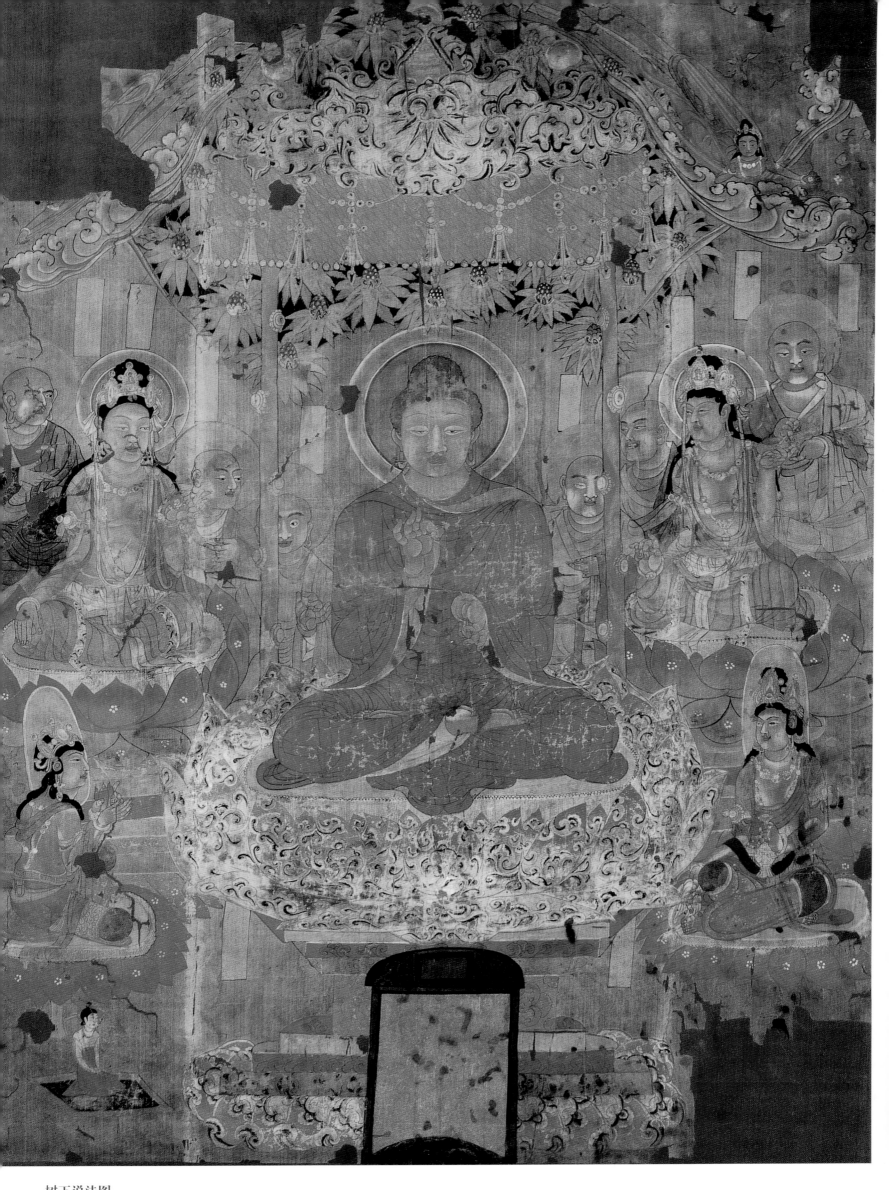

树下说法图

绢本设色　纵139cm　横101.7cm　唐（8世纪初期）

2

宝树华盖之下，释迦牟尼佛身着朱红色的和软袈裟，跏趺坐于宝莲台上，正在向四围的众菩萨、比丘说法。莲座为呈多层装饰之须弥座，和上方的华盖相呼应。四尊菩萨端坐莲台，姿态各异，手中分别持莲花、净瓶、宝珠等，神情皆安详雍容。六弟子侍立佛后，闻听妙法而心生欢喜，颜色和悦疏朗。画面上方，天女乘祥云俯身散花，飘带共云气随风舒卷。下方有一男一女供养人，右侧男供养人已缺损。女供养人为一少女形象，椎式发髻，窄袖衫裙，双手持莲，长跪于方形垫上，态度温婉娴静。下方正中留有题写发愿文的位置，作石碑形，空白未题记。

　　该作品的创作年代约为8世纪初，是敦煌藏经洞绢画中年代较早的一件。从以下几方面可以进行时代的印证。首先，相同的说法题材，其构图与敦煌唐初洞窟的表现最为类似；而且，这一图式正是从隋代石窟壁画中表现佛与二胁侍菩萨的简单图像中演化而来。其次，主尊嘴角的线描式样，与永泰公主墓室壁画非常相近。因为到了8世纪后半叶，一般上下唇之间的勾线，两端要稍粗一些；再到10世纪，线条则拉得更长，末端则更加弯曲。再次，画中女供养人的发型、着装，甚至是表情，完全与唐初壁画、陶俑中的侍女形象相一致。最后还有一点可以证明该作品的创造年代，即华盖、莲座上灵芝状的祥云，也正是唐初敦煌壁画常见的图样。

　　值得一提的是，该作在表现人物肌肤的立体感上尤为独到。除了线描本身的刻画，自北朝以来从西域传入的晕染法起了至关重要的作用。这种晕染法通常沿轮廓线向内染，边沿部分颜色较深，高光部分颜色较浅。在鼻梁、眉棱、脸颊等部位往往先施白色，再以肉色相晕染，从而造就了肌肤的微妙变化。观作品正中的释迦牟尼佛，眼神透出无限悲悯，这跟细腻的晕染技法是分不开的。

　　敦煌遗画中，许多作品皆以对称工致的布局表现。该幅作品即是一例，如胁侍菩萨、六比丘弟子的安排无不是围绕主尊分左右而设，异常的严整对称。有些读者难免产生这样的误会：缺乏变化的布局将限制画工的自由发挥。这里称作误会，大致缘于读者忽略了两点重要的信息：其一，佛画的构图往往需要严格遵循相关佛典中所记载的仪轨，不可能像后来文人画家那般随意发挥。其二，高明的画工善于凭借细微处的精妙变化，来化解严整布局所带来的局限。前者此处就不详述了，就后者而言，不妨做几处提示。如画面下方左右二胁侍菩萨，侧面的角度、表情、身姿、手姿都有明显的差异；上方有二比丘均被菩提树遮挡，但眼神各异。再如画中的女供养人，上方是菩萨乘坐的莲花宝座，从莲茎斜出一花蕾，恰好衬托出她乌黑的头发、娇嫩的脸庞。

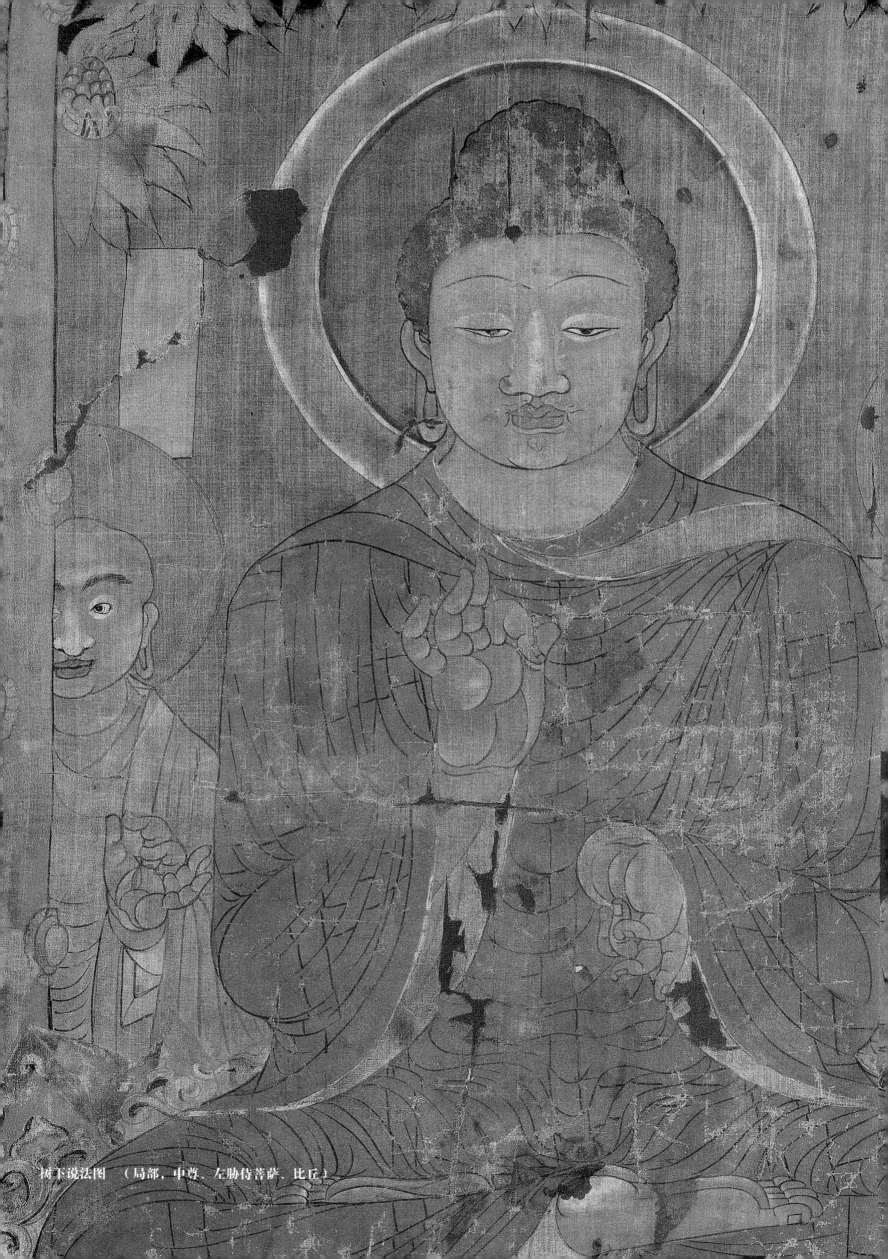

树下说法图 （局部，中尊、左胁侍菩萨、比丘）

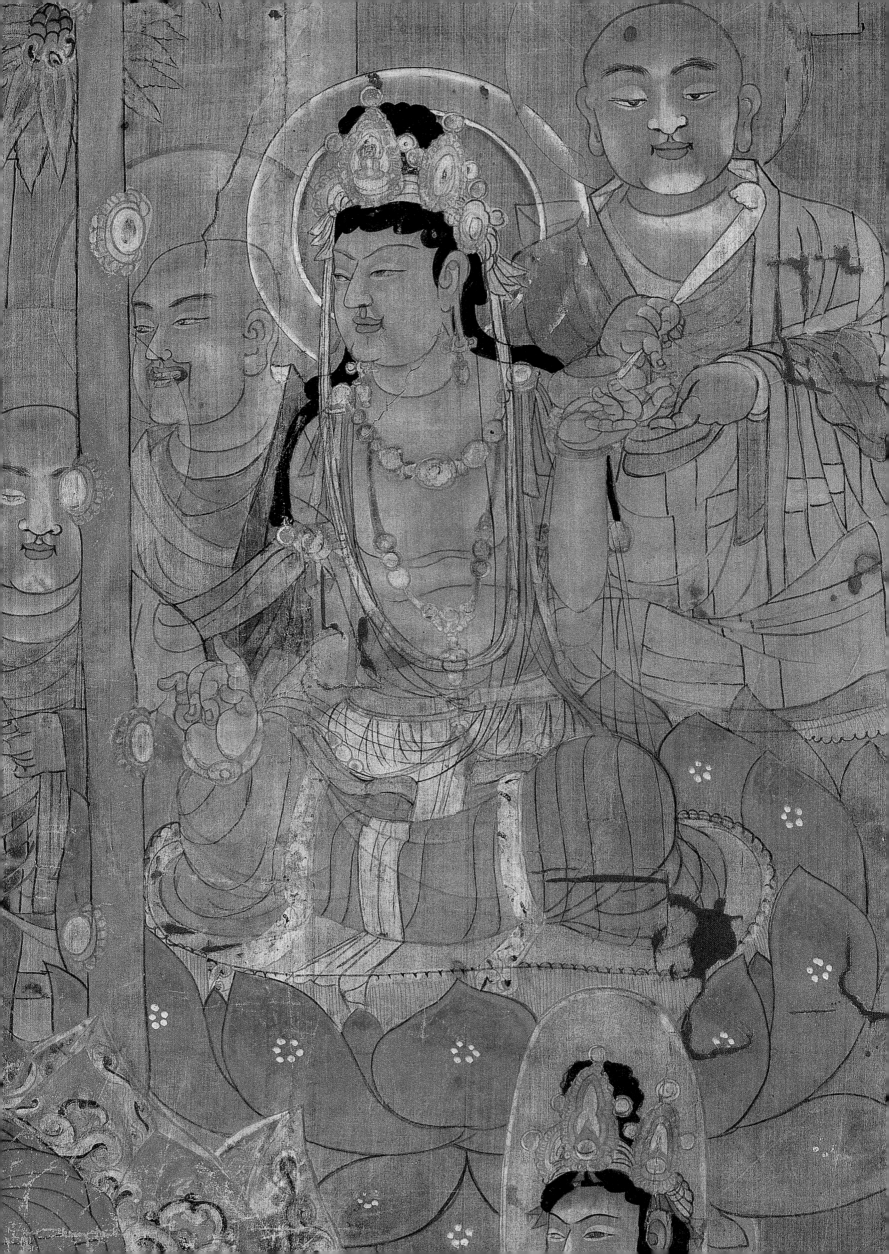

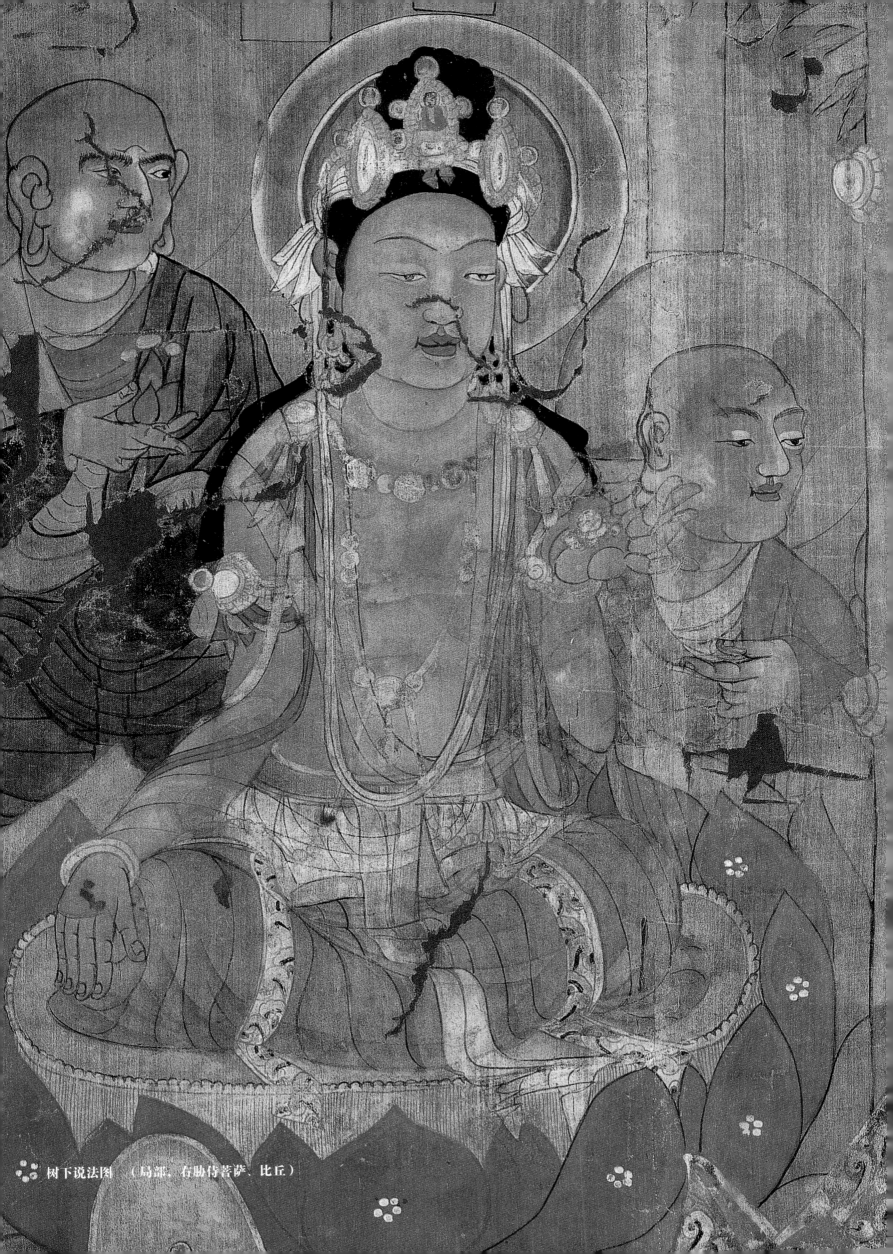

树下说法图 （局部，右胁侍菩萨、比丘）

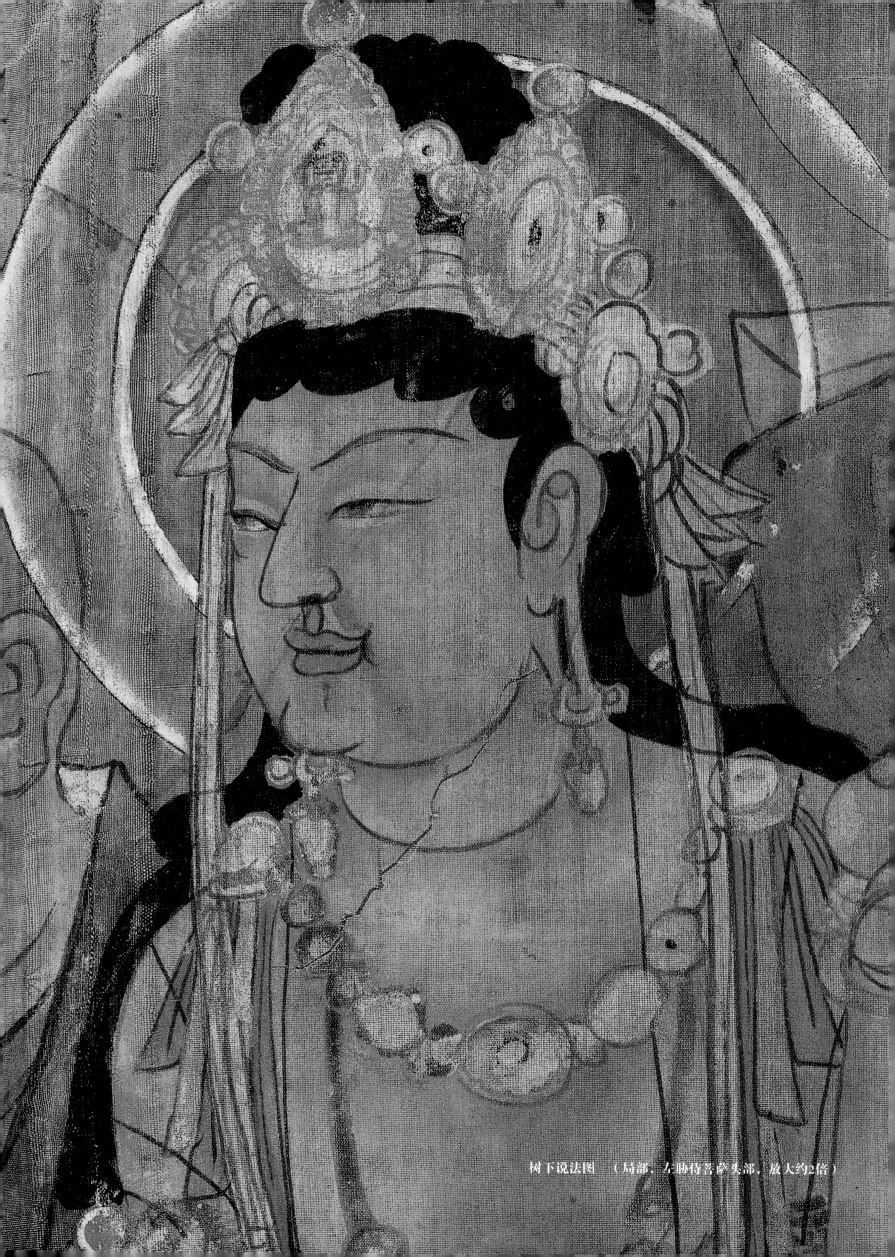

树下说法图　（局部，左胁侍菩萨头部，放大约2倍）

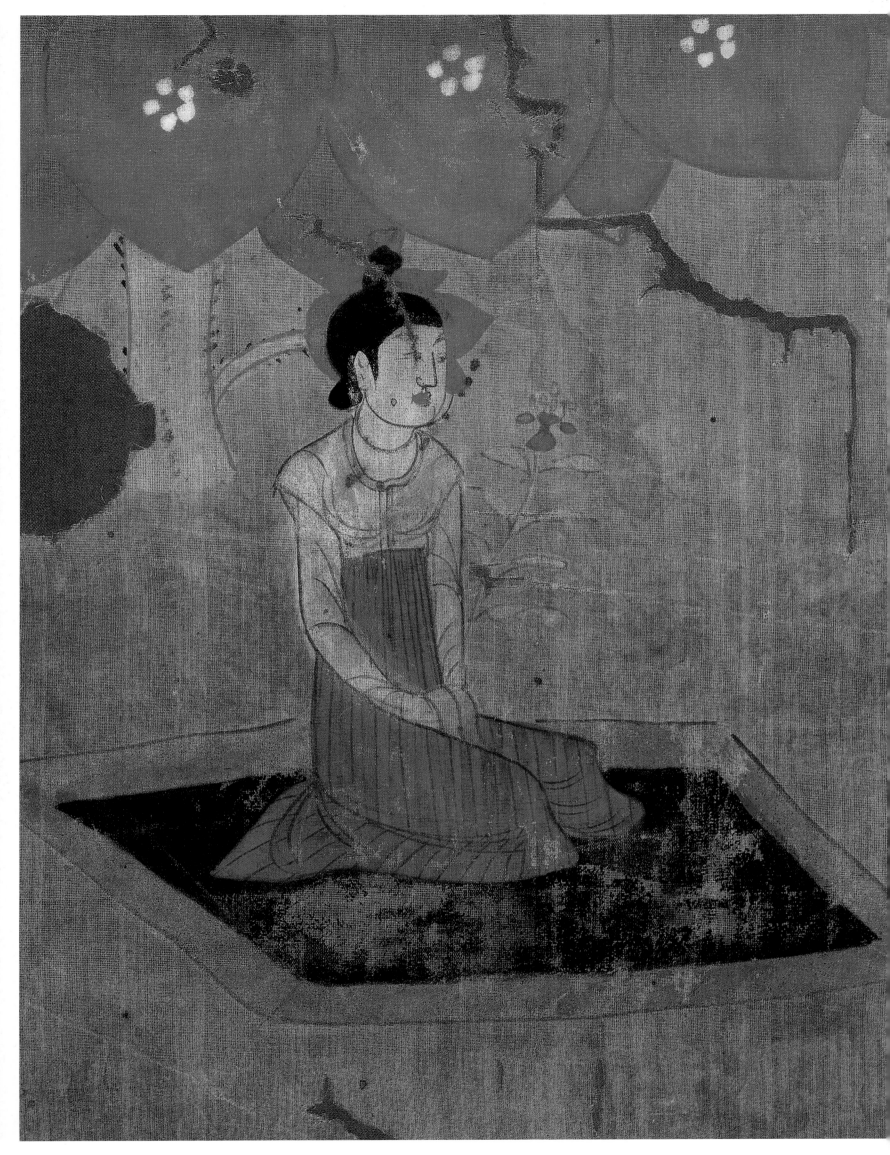

树下说法图 （局部，女供养人像，放大约1.6倍）

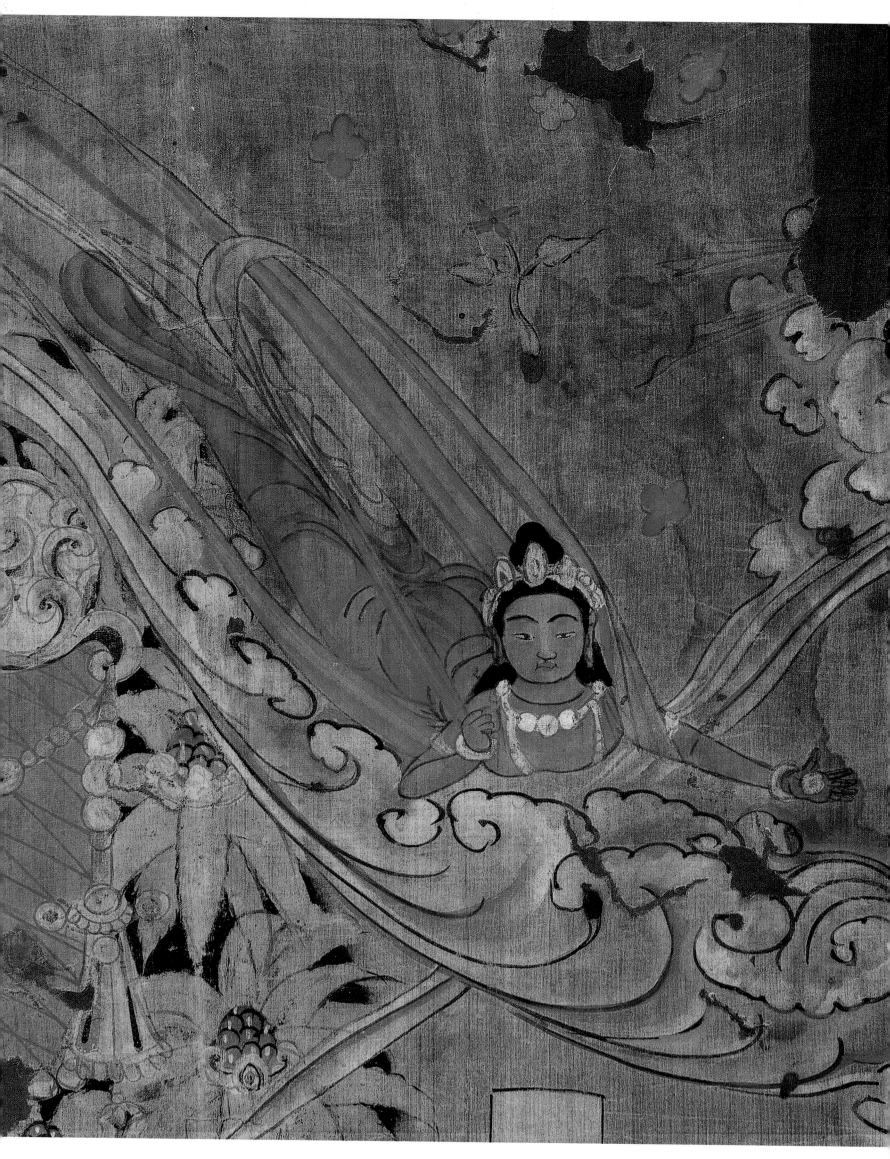

树下说法图 （局部，飞天，原大）

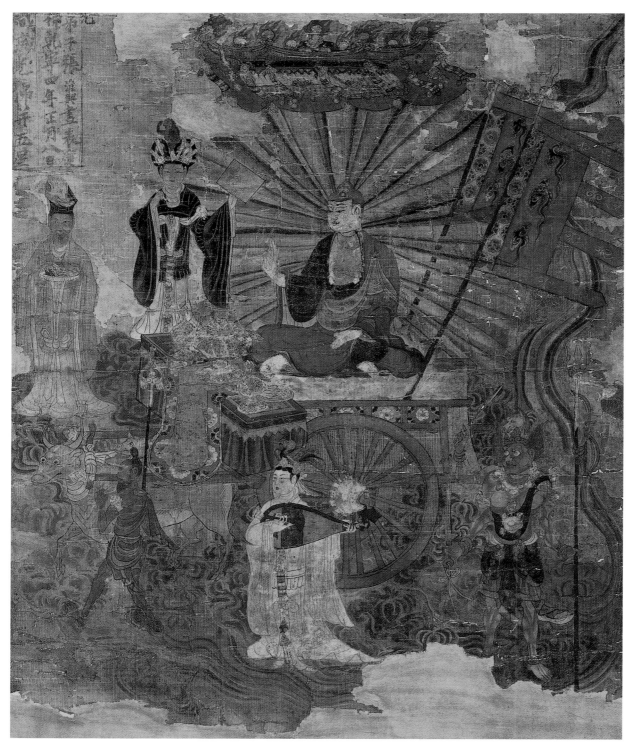

炽盛光佛及五星图
绢本设色　纵80.4cm　横55.4cm　唐乾宁四年（897）

　　此幅绢画曾经在10世纪上半叶有过一次修改。原因是炽盛光佛的面部和身体当初都曾施以金彩，眼、鼻等处的勾描隐约可见头次描绘的痕迹。特别是佛的嘴角，采用的是10世纪的钩状手法，而其他的画像，唇缝的勾描都表现为笔直或者向两端微微上翘。

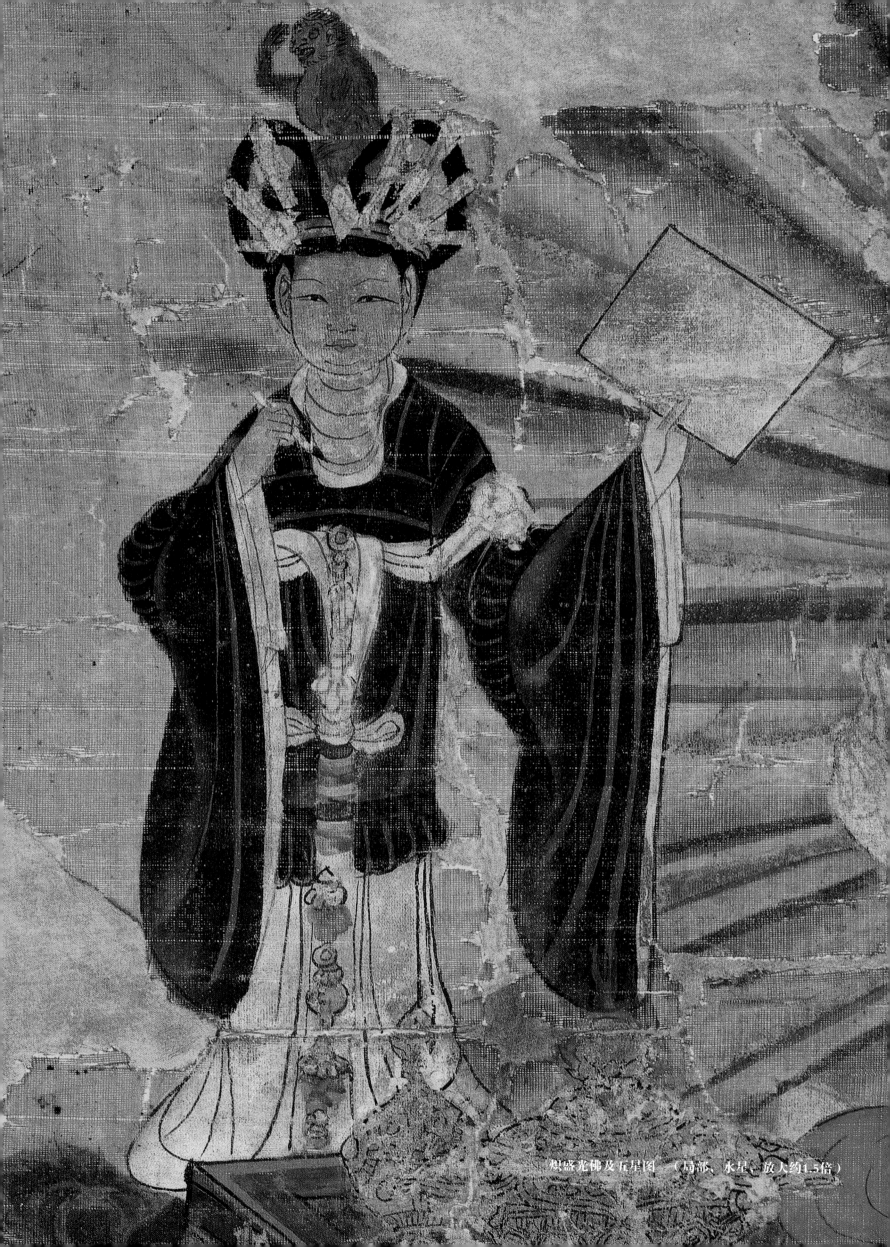

熾盛光佛及五星图 （局部、水星、放大约1.5倍）

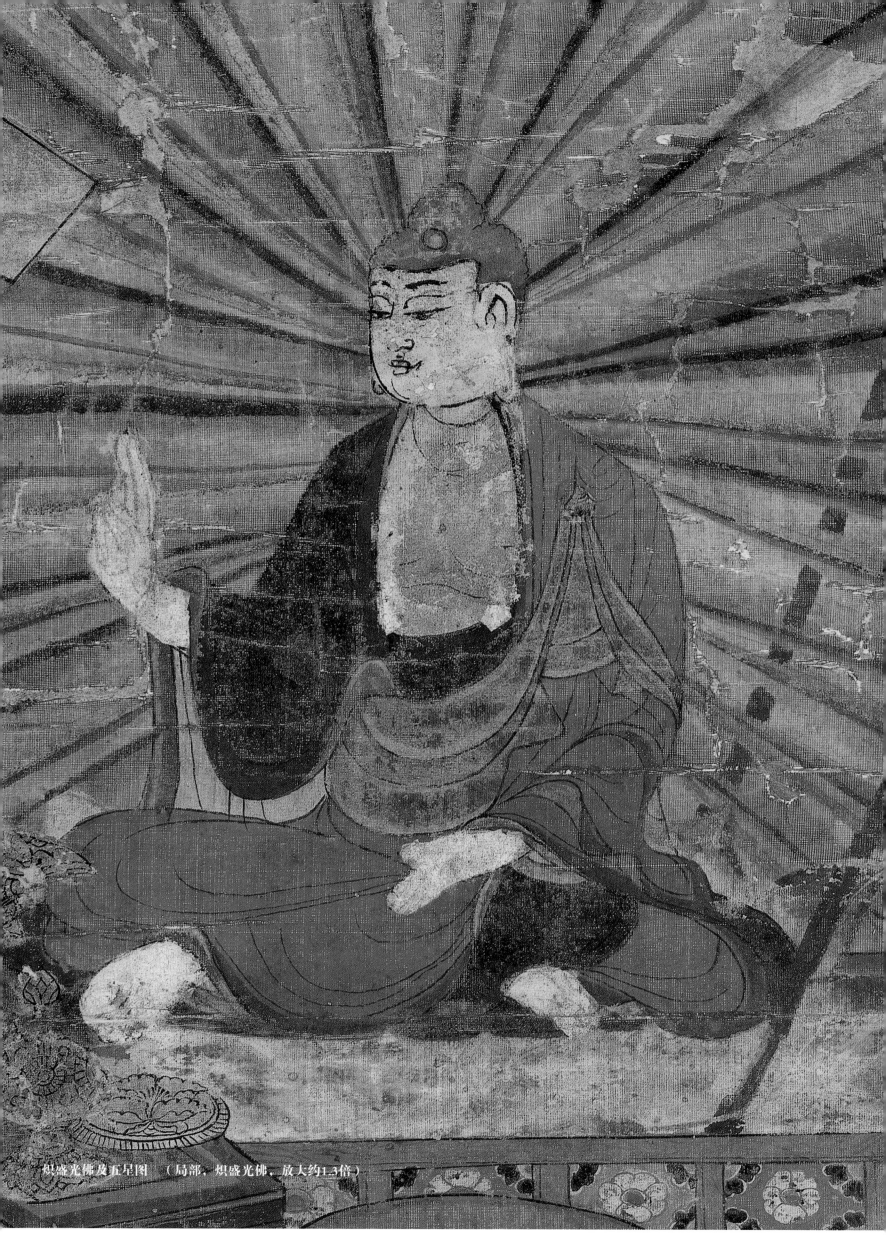

炽盛光佛及五星图　（局部，炽盛光佛，放大约1.3倍）

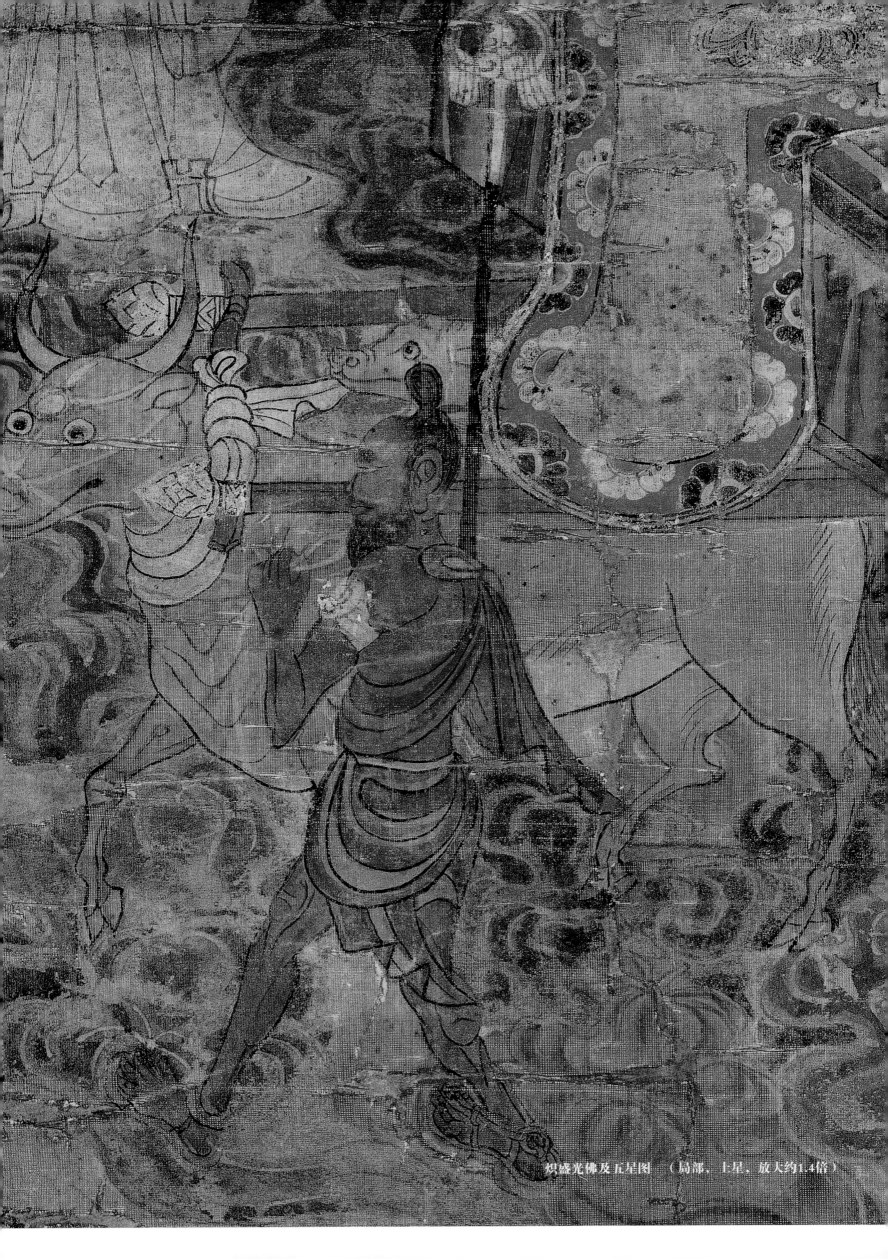

炽盛光佛及五星图 （局部，土星，放大约1.4倍）

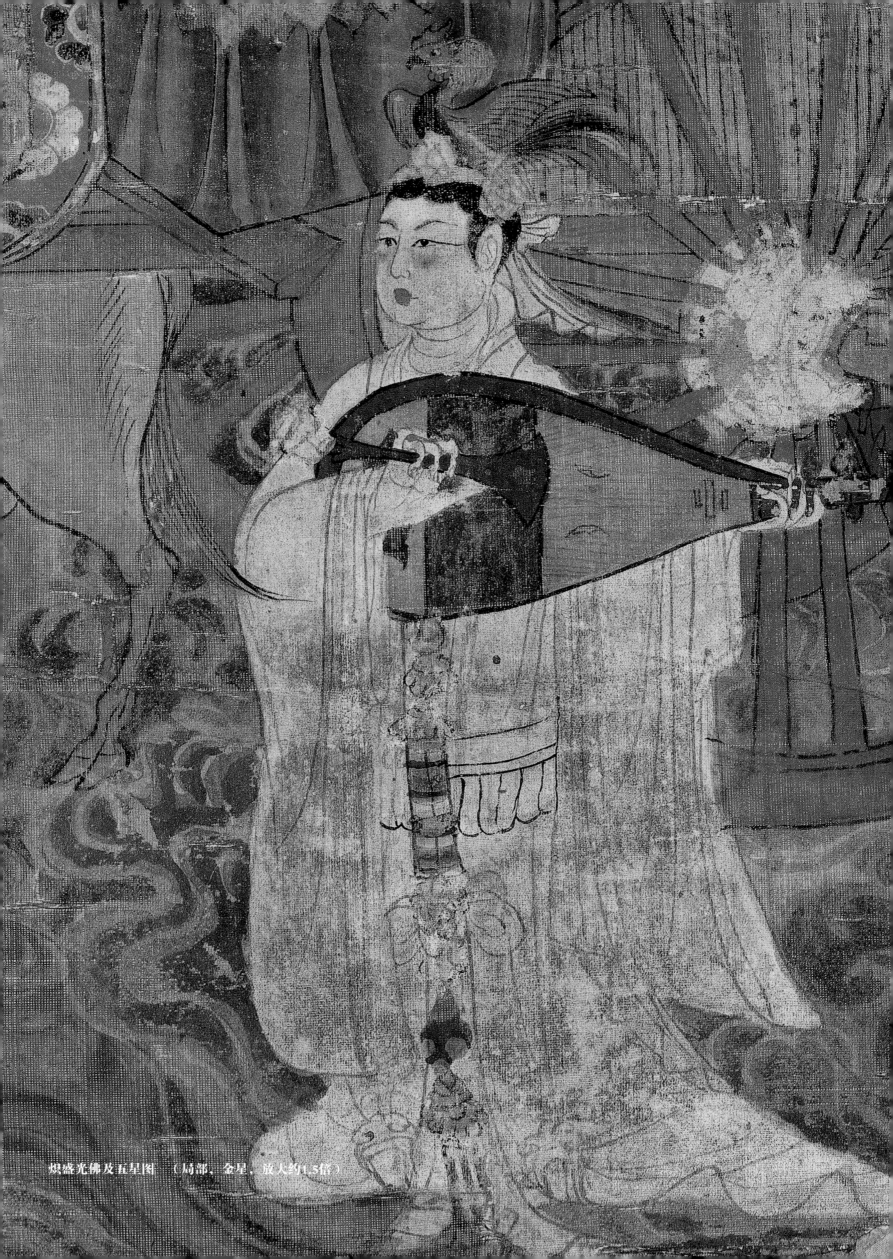

炽盛光佛及五星图 （局部，金星，放大约1.5倍）

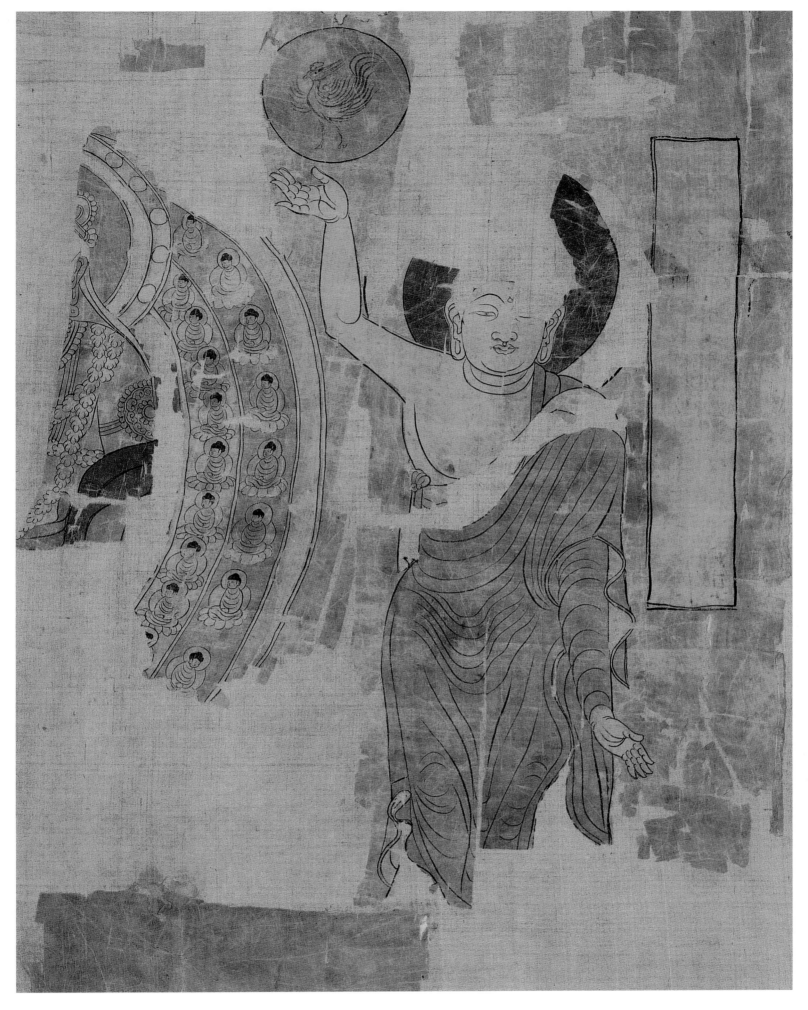

　　《释迦瑞相图》为释迦牟尼的"标准像"，这里展示的仅为画本中的一个断片，其他相关断片多数藏于印度新德里国立博物馆。图中释迦牟尼右手上举，似乎托着绘有鸟形的红色太阳。

　　佛的衣纹式样带有强烈的犍陀罗艺术风格，甚至使观者依稀回到了古希腊菲迪亚斯的古典时期。衣褶的勾描，起收两端均为露锋出笔，沉密而飘逸。寥寥数笔即将人物的体肤之感传达无遗，不得不令人叹服——或许就是著名的"曹衣出水"风格之遗法。曹仲达真迹无从得见，而此《释迦瑞相图》断片正是曹氏一路的画法，今人正好由此推想"出水"的神采。

15

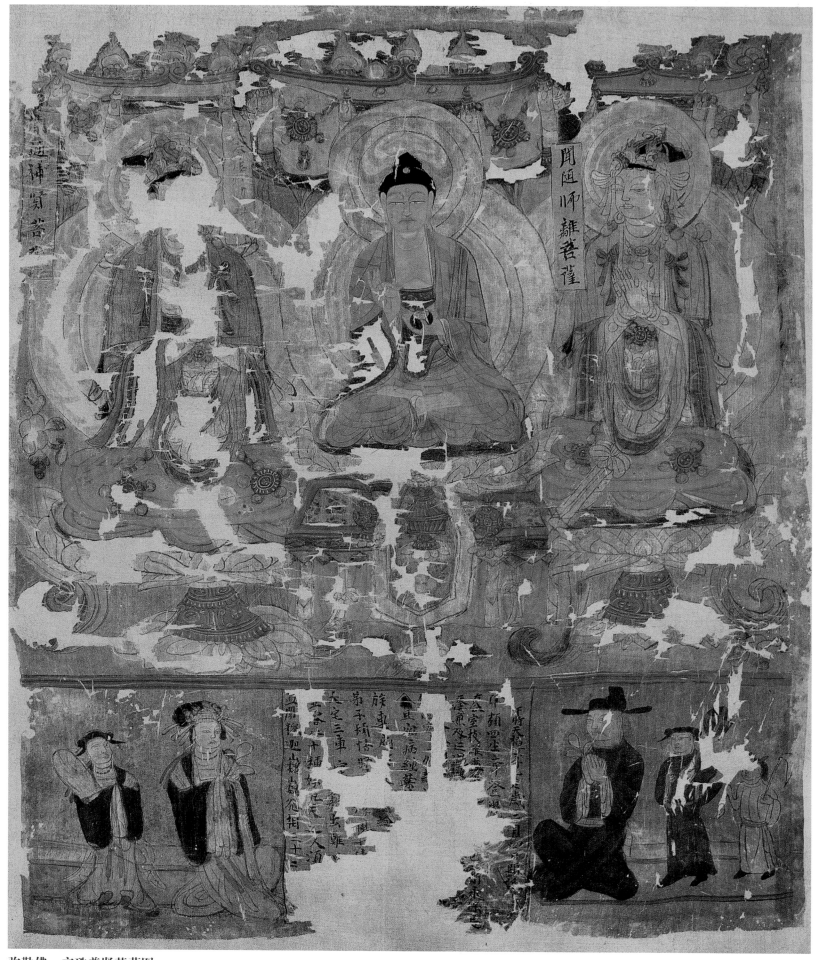

弥勒佛、文殊普贤菩萨图

绢本设色　纵74cm　横61cm　五代天福四年（939）

　　弥勒佛居中，文殊、普贤二菩萨侍于两侧。下方为供养人一家，态度虔诚。

　　文殊菩萨与普贤菩萨为弥勒佛之二胁侍，文殊驾狮子侍佛之左侧，普贤乘白象侍佛之右侧。文殊菩萨显智、慧、证，普贤菩萨显理、定、行，共同诠释佛法理智、定慧、行证的完备圆满。该幅绢画左侧普贤菩萨残损严重，右侧文殊菩萨多处未及敷色，底稿用笔纤毫毕现。

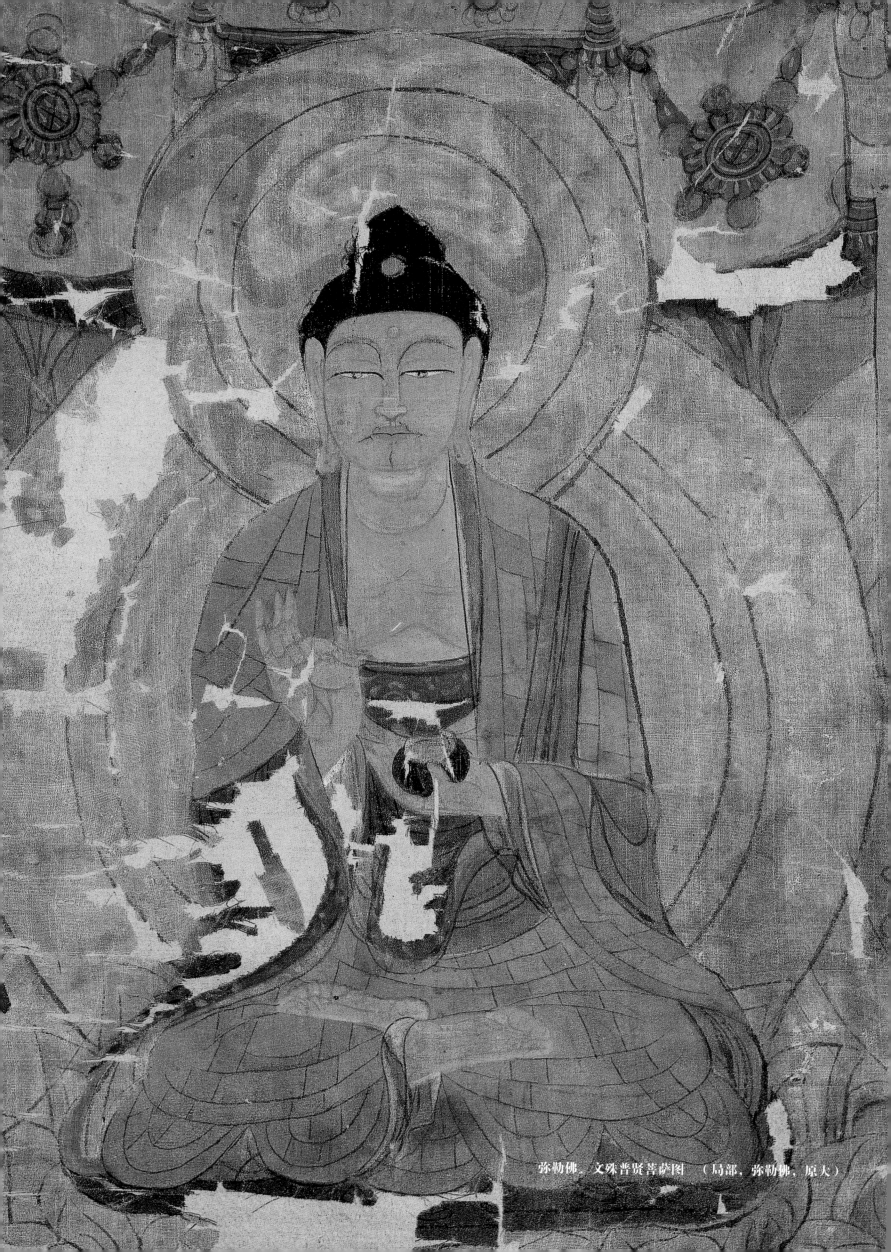

弥勒佛 文殊普贤菩萨图 （局部，弥勒佛，原大）

弥勒榊、文殊普贤菩萨图 （局部、文殊菩萨、放大约1.5倍）

佛倚像

绢本设色　绘画部分纵64.6cm　横39.4cm　五代—北宋（10世纪中晚期）

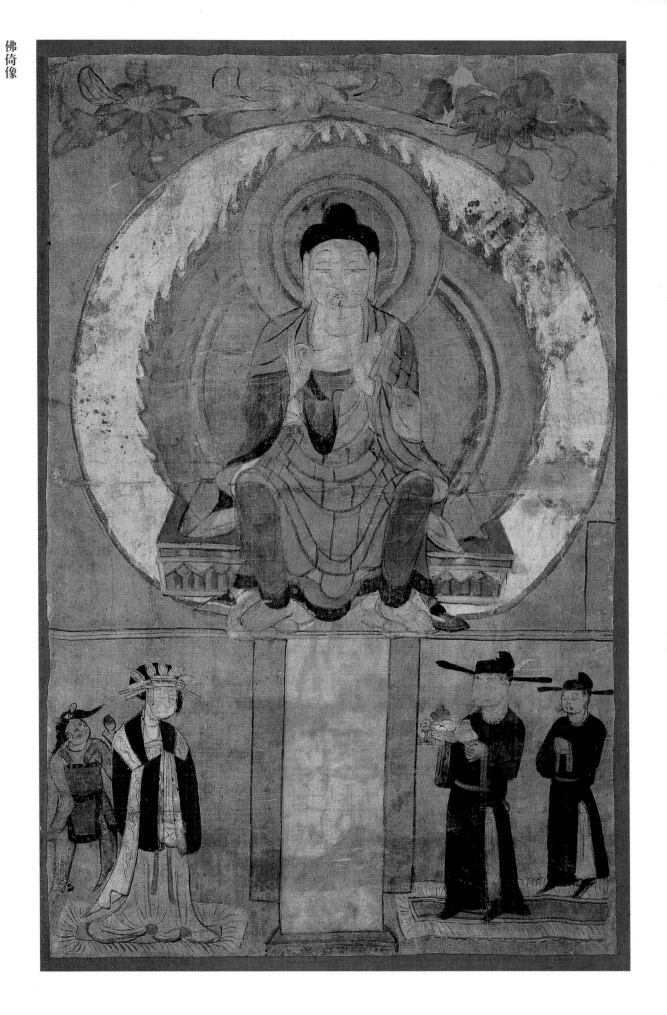

　　倚坐像是佛陀圣像坐像中的一种，其他有如立像、飞行像、涅槃像等。坐像多表示入定、说法或降魔成道，是自受用的境界。坐像分结跏趺坐像、半跏趺坐像、箕坐像、跪地像、倚像、交脚像等。倚坐即善跏趺坐，佛陀的身体端坐于座上，两脚自然下垂。若下垂的两脚在座前相交，则称交脚倚坐。

　　该作品中的佛像安稳端坐，双脚踏于莲花垫上；头顶有肉髻；身着通肩式袈裟；双臂自然弯曲于胸前，两手结说法印；头光、身光的外缘呈火焰状。画面下方男女供养人对称排列，中间留有未及题写发愿文的空栏。

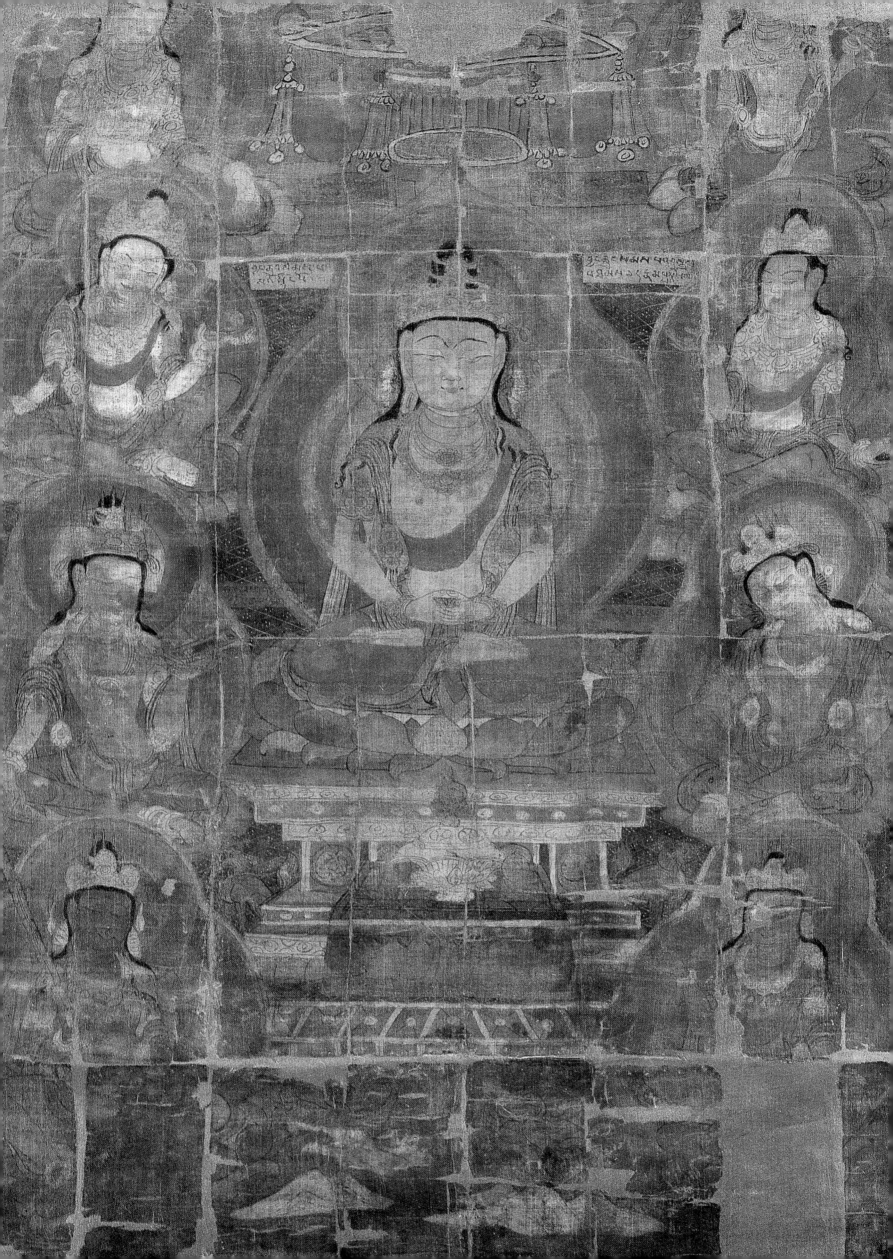

阿弥陀·八大菩萨图（部分）

绢本设色　纵90.5cm　横63.5cm　唐吐蕃时期（9世纪初期）

　　很明显，该幅吐蕃时期作品的风格在整个敦煌绢画中属于比较独特的一类，看得出，当时吐蕃佛教艺术的风格影响到了敦煌的绘画创作。由此，一些学者提出，将敦煌和西藏两地的宗教艺术进行比较（如敦煌绘画与唐卡），探寻其相互之间的关联，将是一个很好的学术课题。

　　自7世纪中叶起，有关八大菩萨的经典屡次被翻译。不空译《佛顶尊胜陀罗尼念诵仪轨法》与《八大菩萨曼荼罗经》各一卷。依前者仪轨所建立的坛城，以大日如来为中心，四周围绕八大菩萨。到9世纪上半叶，相关八大菩萨的图像不断出现在佛教绘画中。本图即是一例。图中佛结跏趺坐于宝莲台上，双手作禅定印。八大菩萨半跏趺坐，同佛一样，皆头戴宝冠，身挂璎珞。最值得注意的是，佛、菩萨均为半裸的造型，肩宽腰细，与同时代的唐卡风格很类似。右侧从上至下依次为观世音菩萨（持盛开莲花）、除盖障菩萨、普贤菩萨、金刚手菩萨（持金刚），左侧从上至下依次为弥勒菩萨、地藏菩萨（持宝珠）、文殊菩萨（持梵箧）、虚空藏菩萨（持剑）。

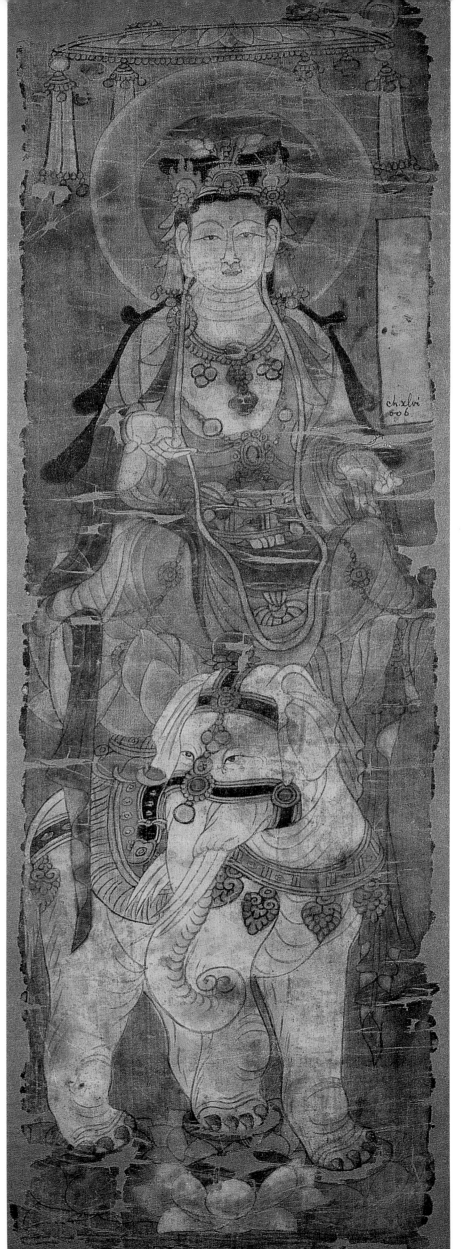

普贤菩萨像

绢本设色　纵57cm　横18.5cm　唐（8世纪末期—9世纪初期）

普贤菩萨，又称作遍吉菩萨，是我国佛教四大菩萨（观音菩萨、文殊菩萨、地藏菩萨、普贤菩萨）之一。普贤菩萨遍身十方，辅助释迦牟尼佛弘扬佛法，和释迦牟尼、文殊菩萨合称为"华严三圣"。《大日经疏一》曰："普贤菩萨者，普是遍一切处，贤是最妙善义。谓菩提心所起愿行，及身口意，悉皆平等遍一切处，纯一妙善，备具众德，故以为名。"

　　普贤菩萨像为何常以骑乘六牙白象的法身示现，可以参见《华严经·清凉疏》所言："普贤之学得于行，行之谨审静重莫若象，故好象。"白象正是普贤功德圆满、愿行广大的象征。至于说白象六牙，据说此象原是菩萨所化，以示威灵。《普曜经》云："菩萨便从兜率天上垂降威灵，化作白象，口有六牙。"此外，六牙也是佛法中六度（布施、持戒、忍辱、精进、禅定、智慧）的象征。

普贤菩萨像 （局部，普贤菩萨，放大约1.4倍）

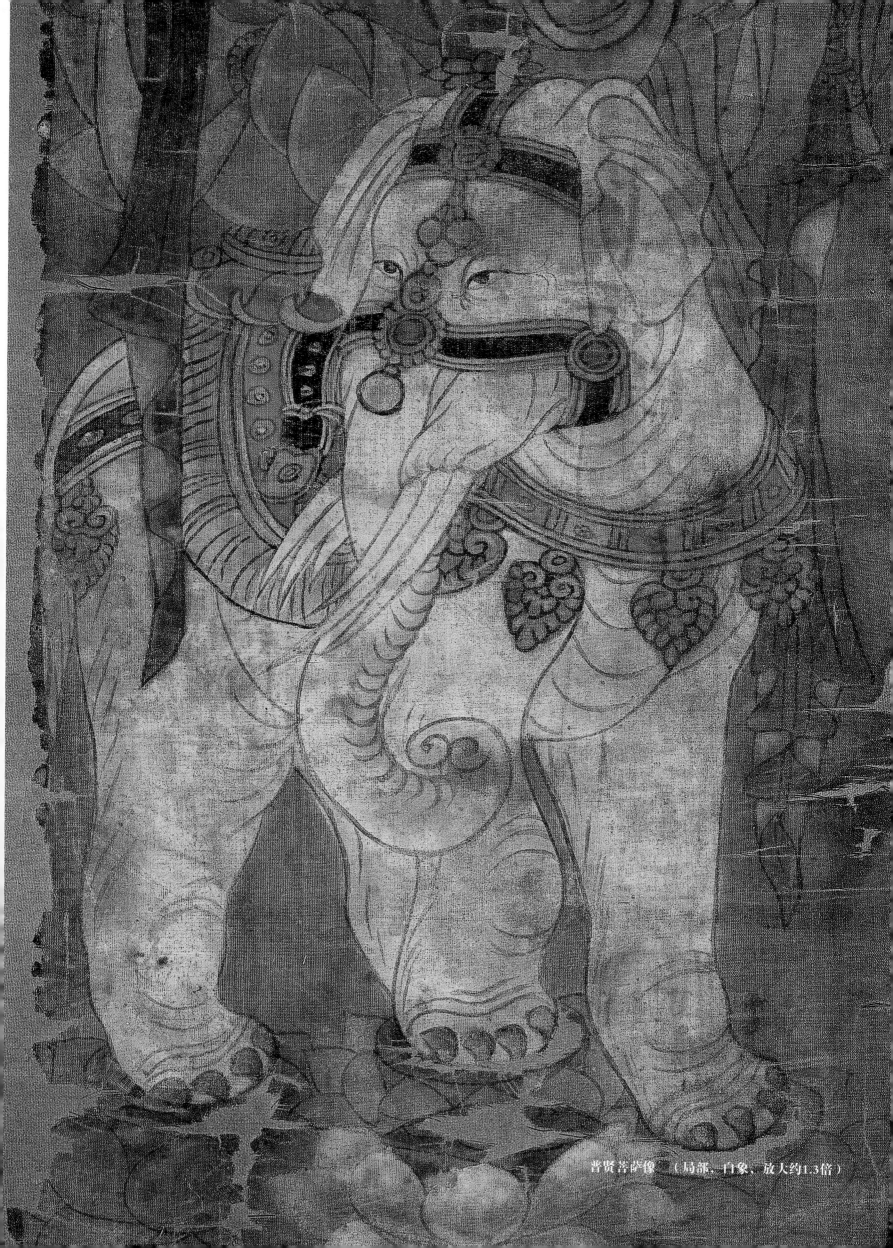

普贤菩萨像 （局部，白象，放大约1.3倍）

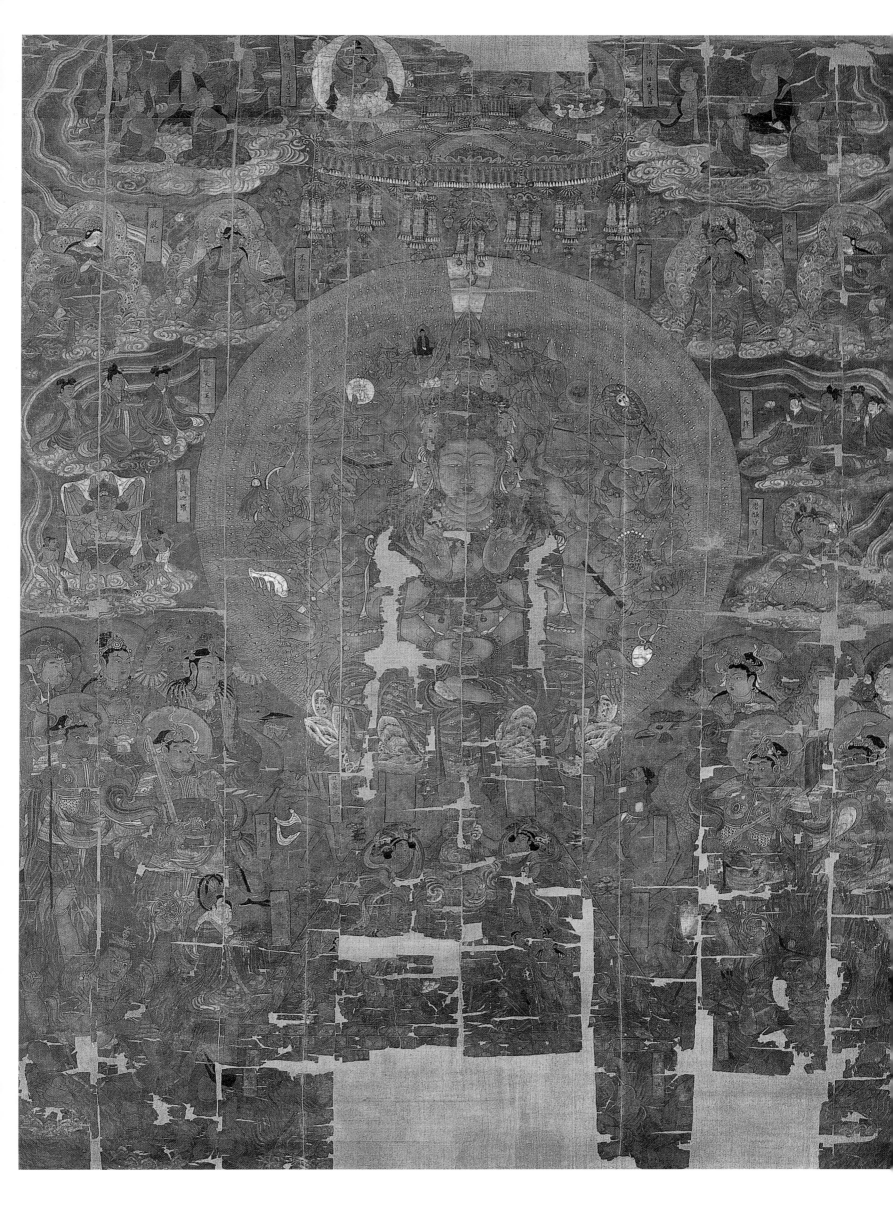

千手千眼观世音菩萨图

绢本设色　纵222.5cm　横167cm　唐（9世纪前半期）

千手千眼观世音，又名千眼千臂观世音，六观音之一。除两眼两手外左右各具二十手，手中各有一眼，四十手四十眼配于二十五有，而成千手千眼。表度一切众生有无碍之大用也。观世音菩萨，以修证圆通、无上道故，能现众多妙容。由一首，三首乃至一百八首，千首，万首，八万四千，烁迦罗首。由二臂，四臂乃至一百八臂，千臂，万臂，八万四千，母陀罗臂。由二目，三目乃至一百八目，千目，万目，八万四千，清净宝目。（《佛学大辞典》）

该幅《千手千眼观世音菩萨图》示现十一首，四十臂，而如大足石刻、莫高窟壁画，便有千手尽现的作品。

千手千眼观世音像之四十正大手，各持不同之法器，用以表示息灾、降服、祈愿的含义。据《千手经》所载，若为种种不安求安稳者，当于罥索手；若求富饶种种珍财资具者，当于如意珠手；若为降服一切鬼神者，当于宝剑手；若为腹中种种病者求，当于宝钵手，如此等等。

千手千眼观世音有众多护法之神，即如眷属廿八部众：密迹金刚力士、摩酰首罗王、那罗延坚固王、金毗罗王、满善车王、摩和罗王、毕波迦罗王、五部净、帝释天、大辨功德天、东方天神母天、毗楼勒叉天、毗楼博天王、毗沙门天王、金色孔雀王、婆薮仙人、散脂大将、难陀龙王、沙迦罗龙王、阿修罗龙王、乾闼婆王、迦楼罗王、紧那罗王、摩后罗伽王、大梵天王、金大王、满仙王、雷神风神。但是具体到石窟、壁画、绢画，廿八部众的图像很难与经本的记载完全对应，其间源流尚难以厘清。对应到该幅绢画，日光菩萨、月光菩萨、不空罥索观音、如意轮观音、梵天王、金翅鸟明王、孔雀明王、火头金刚、摩诃迦罗、摩醯首罗天等围绕在观音四周。

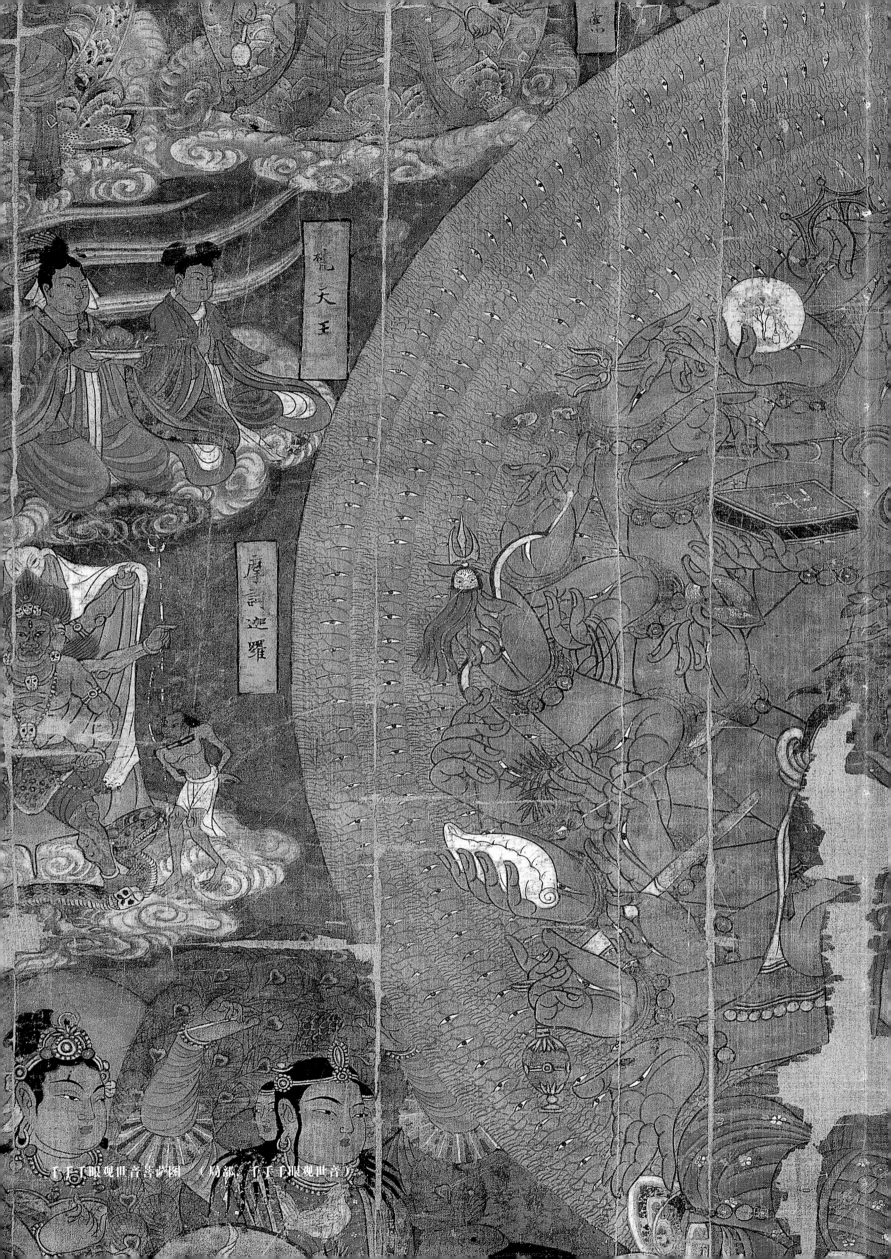

龙天王

摩訶迦羅

［千手千眼观世音菩萨图］（局部 千手千眼观世音）

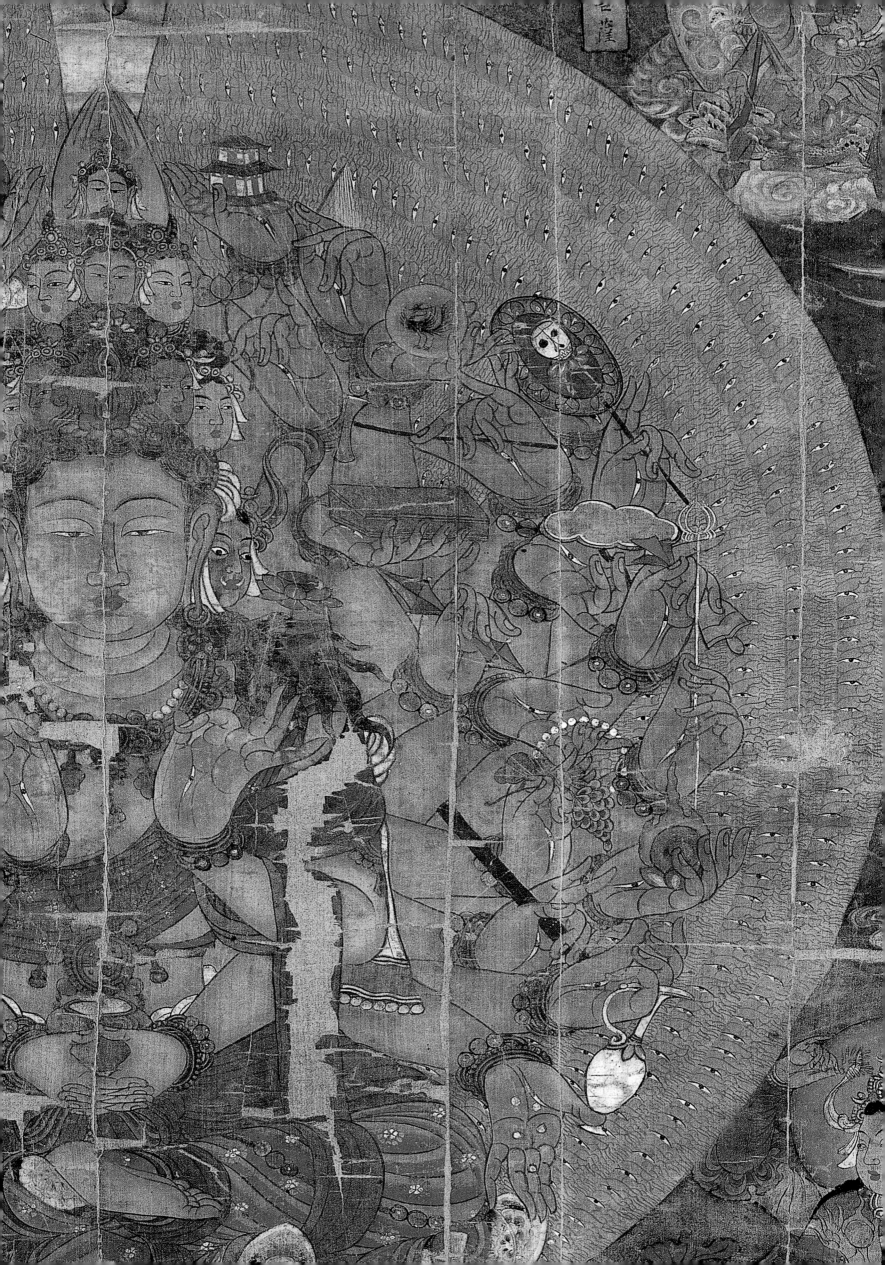

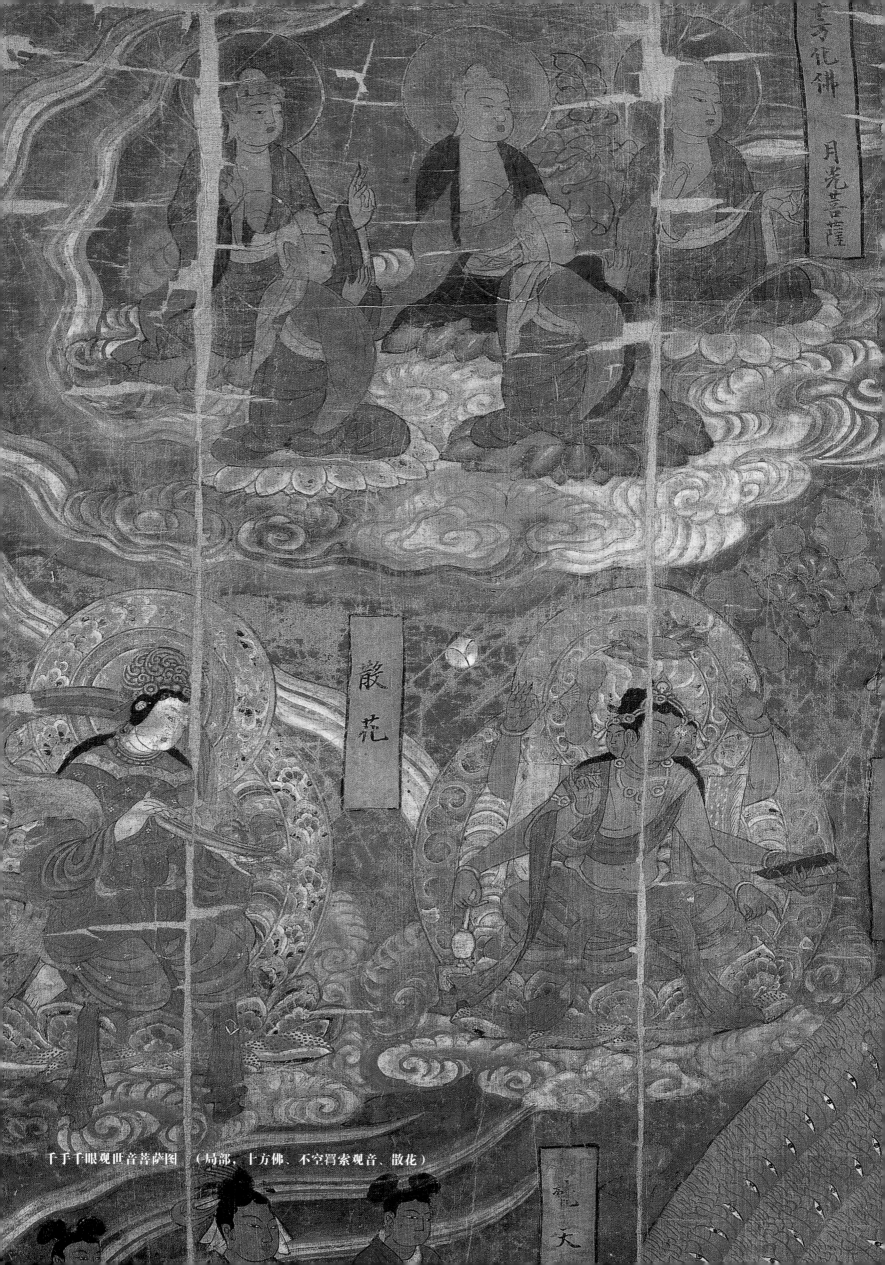

千手千眼观世音菩萨图 （局部，十方佛、不空羂索观音、散花）

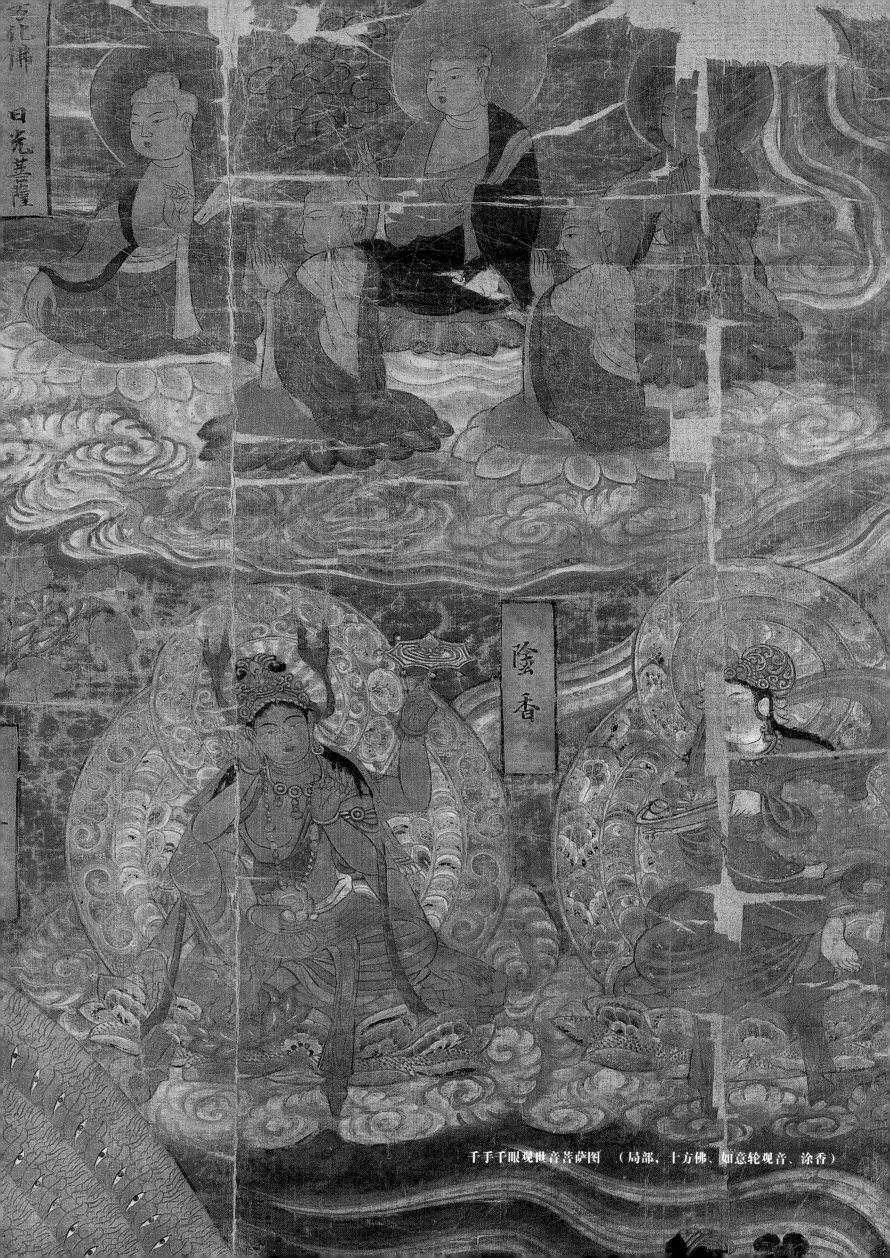

千手千眼观世音菩萨图 （局部，十方佛、如意轮观音、涂香）

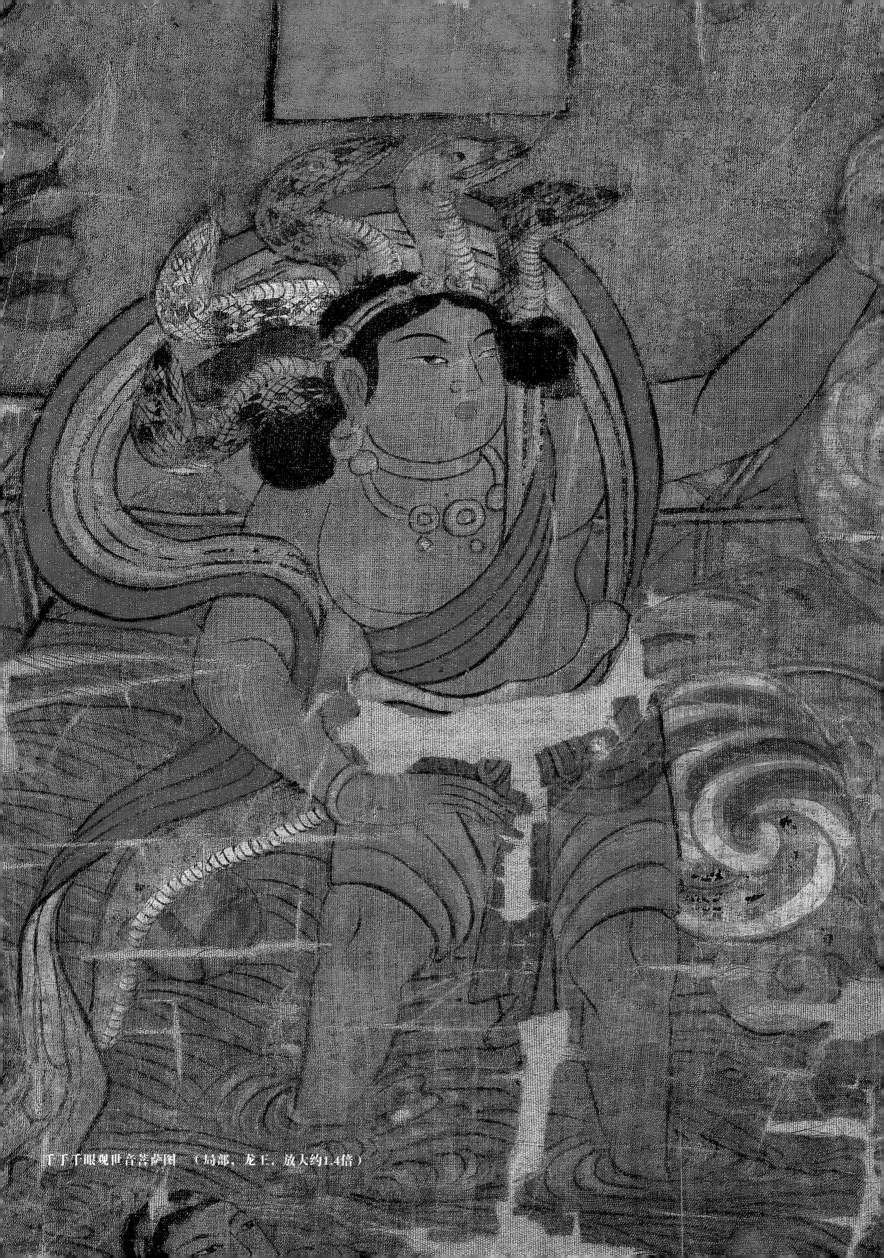

千手千眼观世音菩萨图 （局部，龙王，放大约1.4倍）

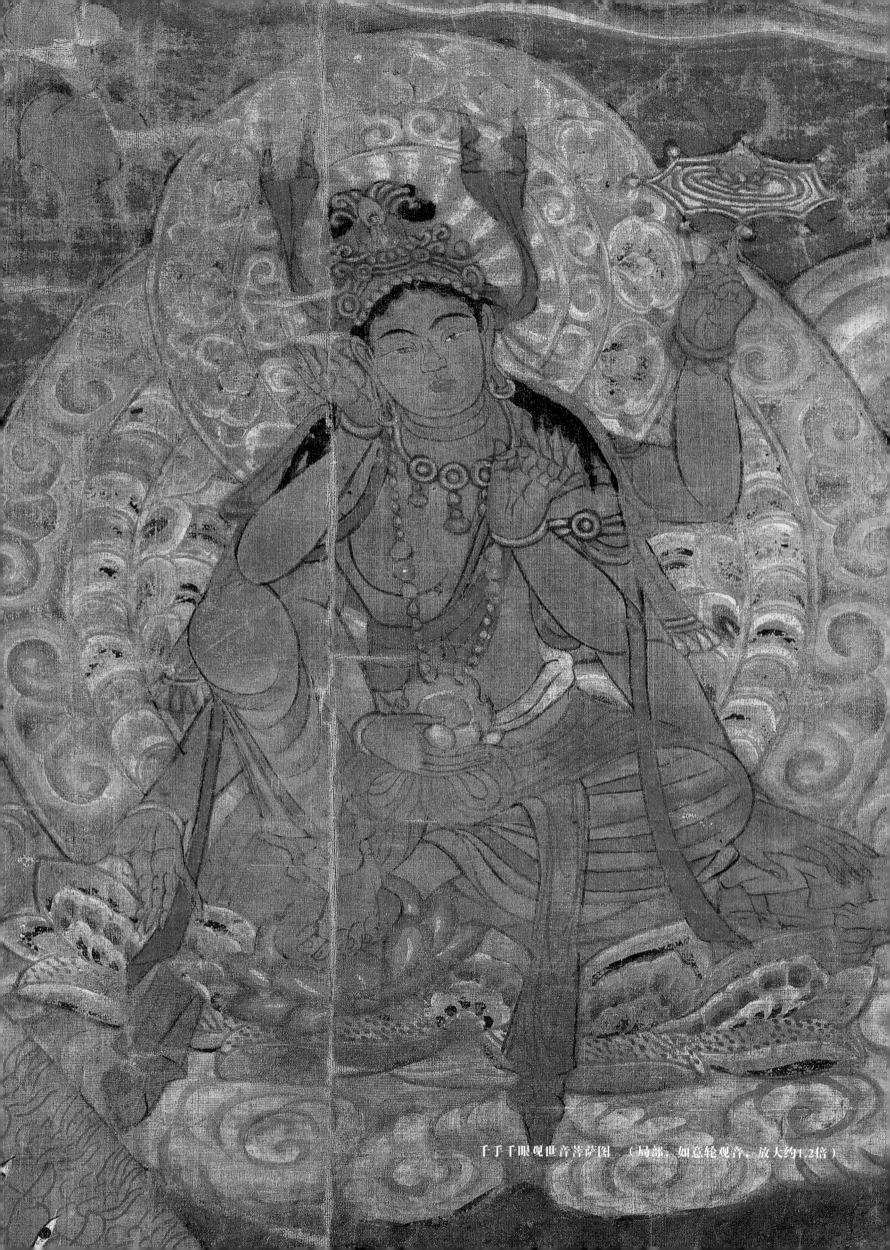

千手千眼观世音菩萨图　（局部，如意轮观音，放大约1.2倍）

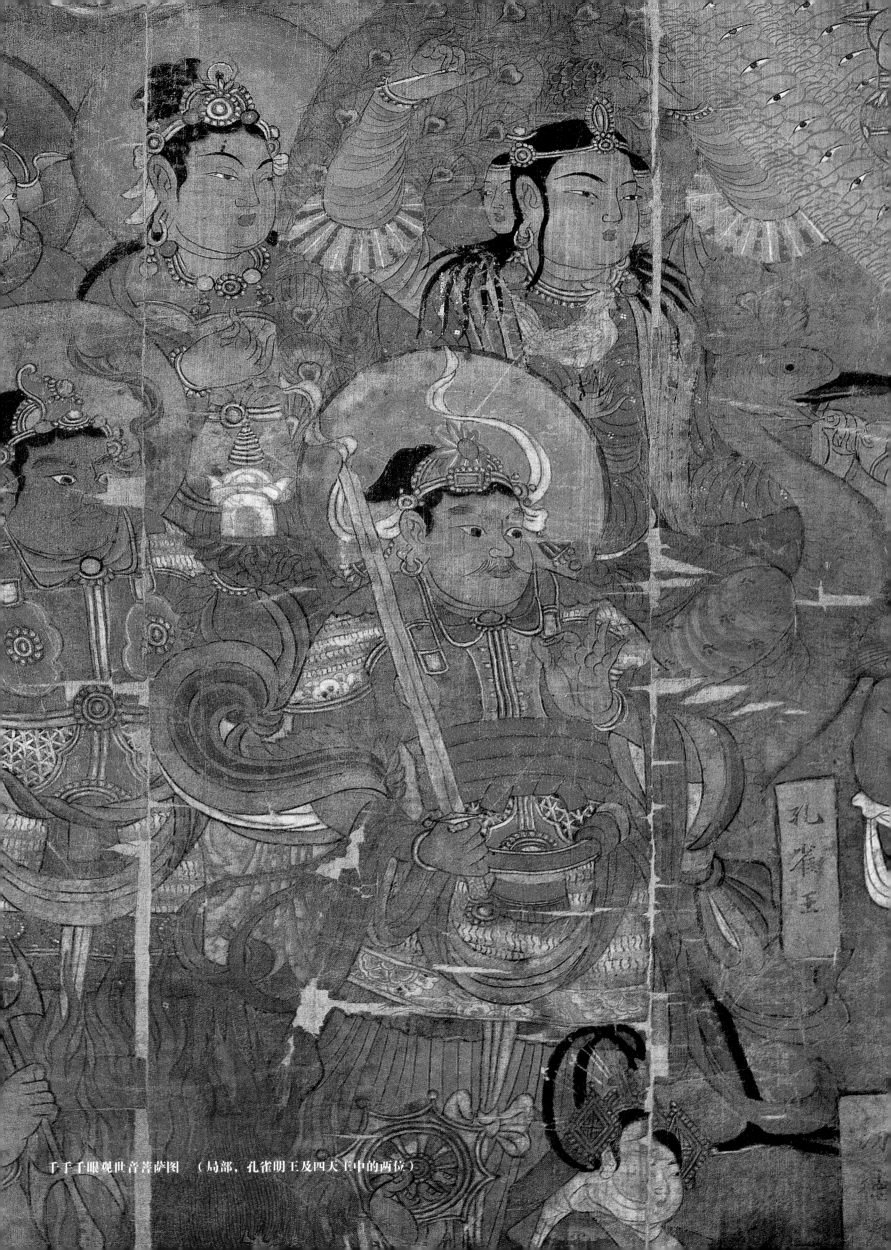

千手千眼观世音菩萨图　（局部，孔雀明王及四天王中的两位）

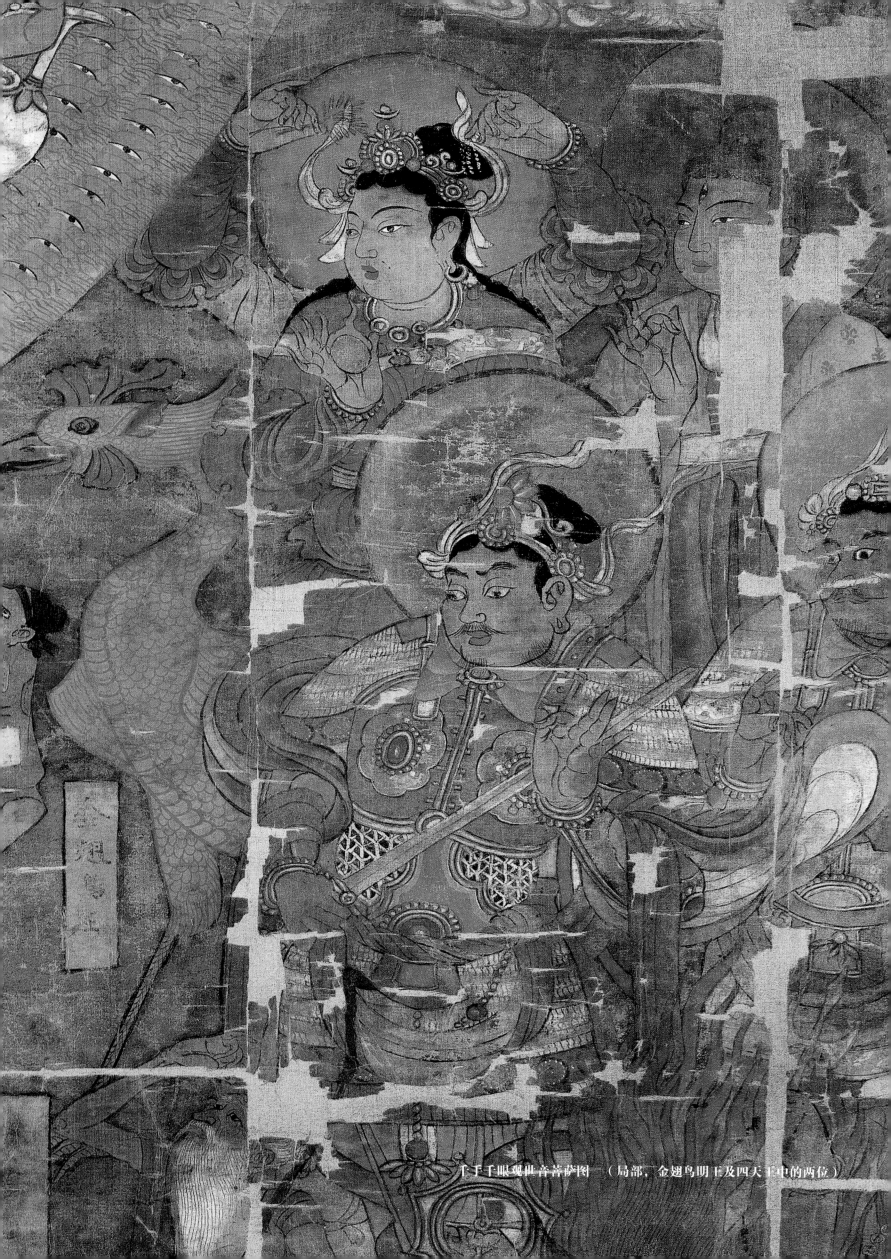

千手千眼观世音菩萨图 （局部，金翅鸟明王及四天王中的两位）

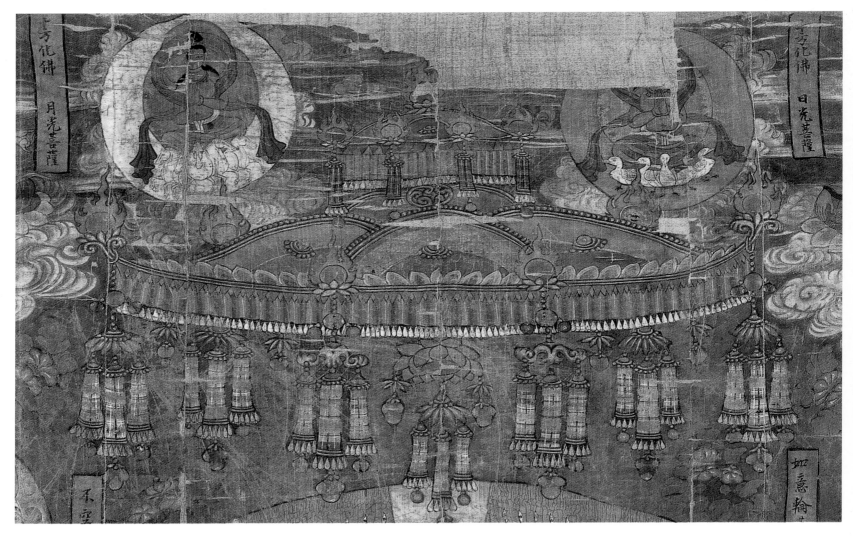

千手千眼观世音菩萨图 （局部，天盖上的日天、月天）

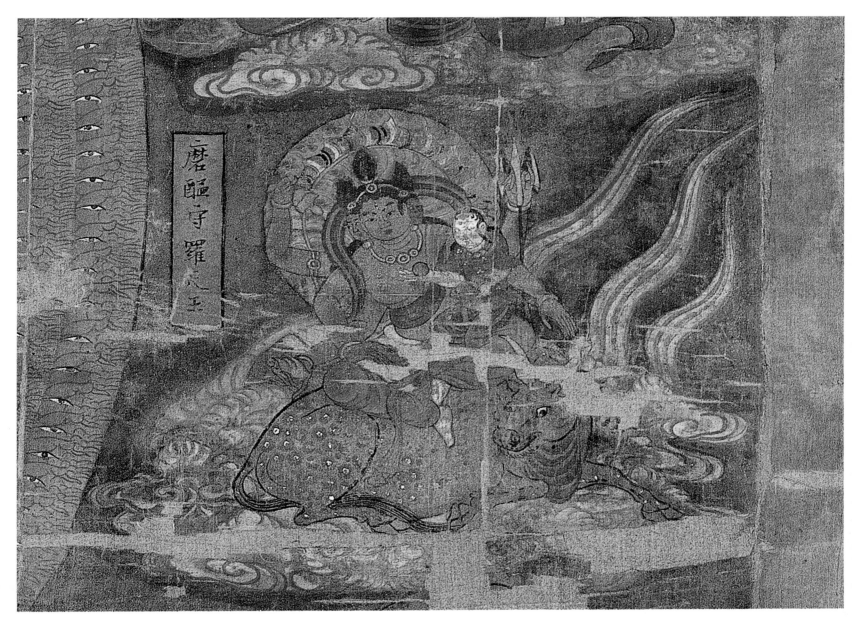

千手千眼观世音菩萨图 （局部，摩醯首罗天）

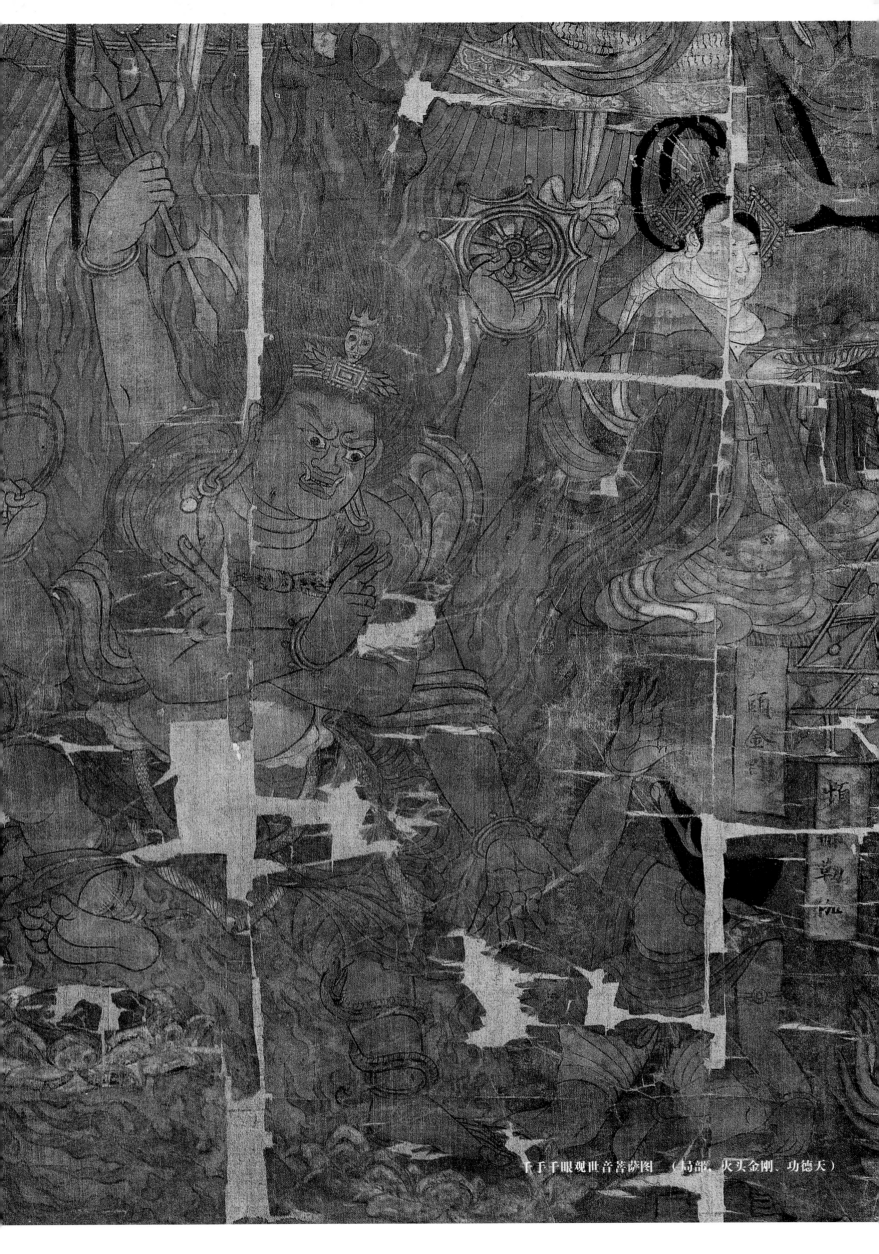

千手千眼观世音菩萨图　（局部、火头金刚、功德天）

图书在版编目(CIP)数据

敦煌遗珍. 佛·菩萨 / 马炜, 蒙中编著. —— 杭州：
浙江人民美术出版社, 2021.5
（流失海外绘画珍品）
ISBN 978-7-5340-7965-8

Ⅰ. ①敦… Ⅱ. ①马… ②蒙… Ⅲ. ①中国画－作品
集－中国－古代 Ⅳ. ①J222.2

中国版本图书馆CIP数据核字(2021)第059525号

策划编辑：傅笛扬

责任编辑：姚　露

责任校对：黄　静

责任印制：陈柏荣

流失海外绘画珍品
敦煌遗珍（佛·菩萨）
马　炜　蒙　中　编著

出版发行：浙江人民美术出版社

　　　　　（杭州市体育场路347号）

经　　销：全国各地新华书店

制　　版：浙江海虹彩色印务有限公司

印　　刷：浙江海虹彩色印务有限公司

版　　次：2021年5月第1版

印　　次：2021年5月第1次印刷

开　　本：787mm×1092mm　1/8

印　　张：5

字　　数：25千字

书　　号：ISBN 978-7-5340-7965-8

定　　价：52.00元